工业设计专业系列教材

形式设计
——平面色彩设计基础
Form Design:Color Graphic Design Basics

王强 朱黎明 编著

中国建筑工业出版社

图书在版编目（CIP）数据

形式设计——平面色彩设计基础/王强，朱黎明编著. —北京：中国建筑工业出版社，2005
（工业设计专业系列教材）
ISBN 978-7-112-07224-8

Ⅰ. 形… Ⅱ. ①王…②朱… Ⅲ. ①色彩学-高等教育-教材 ②平面构成-高等教育-教材 Ⅳ. J06

中国版本图书馆 CIP 数据核字（2005）第 065067 号

责任编辑：李晓陶　李东禧
封面设计：赵志芳　李晓陶
责任设计：廖晓明　孙　梅
责任校对：关　健　孙　爽

工业设计专业系列教材
形式设计——平面色彩设计基础
Form Design: Color Graphic Design Basics
王强　朱黎明　编著
*
中国建筑工业出版社出版、发行（北京西郊百万庄）
各地新华书店、建筑书店经销
世界知识印刷厂印刷
*
开本：787×960 毫米　1/16　印张：11　字数：300 千字
2005 年 8 月第一版　2009 年 11 月第二次印刷
印数：3001—4000 册　定价：**36.00** 元
ISBN 978-7-112-07224-8
　　　　（13178）

版权所有　翻印必究
如有印装质量问题，可寄本社退换
（邮政编码 100037）

形式设计是从艺术设计的需要出发，研究形态、色彩的一门设计基础课。要提高艺术设计水准，其必备条件就是有驾驭形态、色彩的能力和高品位的艺术修养。而要做到这点，学习和研究形态与色彩元素特性、形式元素组合规律以及提高鉴赏力，是不可忽视的，而且是必不可少的一课。初学者往往凭感觉做设计，由于缺乏理性知识的指导，导致实际工作中的顾此失彼，缺乏作品应有的审美效果。只有认真研究和努力掌握形式设计的一般规律，才能表现作品的整体效果，为艺术设计打下基础。

　　本书主要是在教学实践中，以形态、色彩研究为基础，联系实践创作中的具体要求，吸取前人的研究成果，编写而成。本书图文并茂，这或者能有利于初学者学习和运用。

《工业设计专业系列教材》编委会

编委会主任： 肖世华　　谢庆森　　王宝利

编　　委： 韩凤元　倪培铭　王雅儒　尚金凯　刘宝顺
　　　　　　张　琲　钟　蕾　牛占文　王　强　朱黎明
　　　　　　张燕云　魏长增　郝　军　金国光　郭　盈
　　　　　　王洪阁　张海林　王义强（排名不分先后）

参编院校： 天津大学机械学院　　天津大学建筑学院
　　　　　　天津美术学院　　　　天津工艺美术学院
　　　　　　天津科技大学　　　　天津理工大学
　　　　　　天津城建学院　　　　天津商学院
　　　　　　河北工业大学　　　　天津工业大学
　　　　　　天津职业技术师院　　天津师范大学

序

工业设计学科自20世纪70年代引入中国后,由于国内缺乏使其真正生存的客观土壤,其发展一直比较缓慢,甚至是停滞不前。这在一定程度上决定了我国本就不多的高校所开设的工业设计成为冷中之冷的专业。师资少、学生少、毕业生就业对口难更是造成长时期专业低调的氛围,严重阻碍了专业前进的步伐。这也正是直到今天,工业设计仍然被称为"新兴学科"的缘故。

工业设计具有非常实在的专业性质,较之其他设计门类实用特色更突出,这就意味此专业更要紧密地与实际相联系。而以往,作为主要模仿西方模式的工业设计教学,其实是站在追随者的位置,被前行者挡住了视线,忽视了"目的",而走向"形式"路线。

无疑,中国加入世界贸易组织,把中国的企业推到国际市场竞争的前沿。这给国内的工业设计发展带来了前所未有的挑战和机遇,使得人越发认识到了工业设计是抢占商机的有力武器,是树立品牌的重要保证。中国急需自己的工业设计,中国急需自己的工业设计人才,中国急需发展自己的工业设计教育的呼声也越响越高!

局面的改观,使得我国工业设计教育事业飞速前进。据不完全统计,全国现已有近二百所高校正式设立了工业设计专业。就天津而言,近两年,设有工业设计专业方向的院校已从当初的一两所,扩充到现今的十余所,其中包括艺术类和工科类,招生规模也在逐年增加,且毕业生就业形势看好。

为了适应时代的信息化、科技化要求,加强院校间的横向交流,进一步全面提升工业设计专业意识并不断调整专业发展动向,天津高等院校的工业设计专业联合,成立了工业设计专业学术委员会。目前各院校的实践教学、学术研讨、院校交流已明显体现出学科发展、课程构成及课程内容上的新观点,有的已形成系统化知识体系。

为推广我们在工业设计专业上的新理念、新观点,发展和提升工业设计水平,普及工业设计知识,天津市工业设计专业学术委员会决定编写系列教材由中国建筑工业出版社出版问世,以飨读者。书中各部分选题均是由编委会集体几经推敲而定,编写按照编写者各自特长分别撰写或合写而成。由于时间紧,而且我们对工业设计专业的探索和研究还在进行,书中不免有疏漏或过于浅显之处,还敬请同行指正。再次感谢参与此套教材编写工作的老师们。真心希望书中的观点和内容能够引起后续的讨论和发展,并能给学习和热爱工业设计专业的人士一些帮助和提示。

2005年1月

目 录

011 | **1. 实例篇**

 1.1 概论
 1.1.1 形式设计的演进
013 1.1.2 形式设计的概念
014 1.1.3 形式设计的特点
015 1.1.4 形式设计的内容
016 1.2 形式要素在现代设计中的应用
 1.2.1 建筑环境设计
 1.2.1.1 点在建筑环境设计中的应用
019 1.2.1.2 线在建筑环境设计中的应用
022 1.2.1.3 面在建筑环境设计中的应用
026 1.2.1.4 色彩在建筑环境设计中的应用
030 1.2.1.5 光在建筑环境设计中的应用
033 1.2.1.6 肌理在建筑环境设计中的应用
035 1.2.2 现代工业设计
 1.2.2.1 点在工业设计中的应用
039 1.2.2.2 线在工业设计中的应用
041 1.2.2.3 面在工业设计中的应用
042 1.2.2.4 色彩在工业设计中的应用
050 1.2.3 平面设计
053 1.2.4 服装设计

057 | **2. 元素篇**

 2.1 几何元素
 2.1.1 点
 2.1.1.1 点的定义
058 2.1.1.2 点的特征
059 2.1.1.3 点的作用
 2.1.1.4 点的造型表达

061		2.1.2　线
		2.1.2.1　线的定义
		2.1.2.2　线的特征
		2.1.2.3　线的形态
063		2.1.2.4　线的排列
064		2.1.3　面
		2.1.3.1　面的定义
		2.1.3.2　面的感知
066		2.1.3.3　面的联想
		2.1.3.4　面的集合
067		2.1.3.5　面的特征
		2.1.4　体
		2.1.4.1　体的定义
068		2.1.4.2　体的表达
070	2.2	色彩元素
		2.2.1　色彩原理
		2.2.1.1　光与色
071		2.2.1.2　光源色
		2.2.1.3　物体色
072		2.2.1.4　光色混合与颜色混合
074		2.2.2　色彩三元素
		2.2.2.1　色相
		2.2.2.2　明度
075		2.2.2.3　纯度
		2.2.3　色立体
076		2.2.3.1　蒙赛尔色立体
077		2.2.3.2　奥斯特瓦尔德色立体
		2.2.3.3　P.C.C.S立体色
080	2.3	材质元素
		2.3.1　自然材质
		2.3.1.1　木
081		2.3.1.2　石
		2.3.1.3　棉、麻、丝、毛
082		2.3.2　人工材质

083	2.3.2.1 金属
	2.3.2.2 陶瓷
084	2.3.2.3 玻璃
	2.3.2.4 塑料
085	2.4 形式语义
	2.4.1 几何元素的感觉
086	2.4.1.1 点的语义表达
	2.4.1.2 线的语义表达
088	2.4.1.3 面的语义表达
089	2.4.2 色彩感觉
095	2.4.3 肌理感觉
	2.4.3.1 触觉肌理
096	2.4.3.2 视觉肌理
097	**3. 组合篇**
	3.1 设计组合的基本规律
	3.1.1 组合原理
	3.1.1.1 接近原理
	3.1.1.2 同类原理
098	3.1.1.3 连续原理
099	3.1.1.4 单纯原理
100	3.1.2 均衡与稳定
102	3.1.2.1 形态的平衡调节
	3.1.2.2 色彩的平衡调节
103	3.1.3 比例与尺度
105	3.1.4 节奏与韵律
	3.1.4.1 重复与渐变
106	3.1.4.2 起伏与交错
107	3.1.5 错视规律
	3.1.5.1 形态错视
109	3.1.5.2 空间错视（矛盾空间）
110	3.1.5.3 色彩错视

3.2 形式设计组合的基本方法
　　3.2.1 形态的对比和谐
　　　　3.2.1.1 形态大小
　　　　3.2.1.2 形态方向
　　　　3.2.1.3 形态疏密
　　　　3.2.1.4 形态变异
　　3.2.2 色彩的对比和谐
　　　　3.2.2.1 色相
　　　　3.2.2.2 明度
　　　　3.2.2.3 纯度
　　　　3.2.2.4 冷暖
　　　　3.2.2.5 面积
　　　　3.2.2.6 分割
　　　　3.2.2.7 色彩组合不良效果的补救方法

4. 训练篇

4.1 基础训练
　　4.1.1 训练目的——元素的认知
　　4.1.2 训练内容
　　　　4.1.2.1 几何元素的认知
　　　　4.1.2.2 色彩元素的认知
4.2 组合训练
　　4.2.1 训练目的——方法的掌握
　　4.2.2 训练内容
　　　　4.2.2.1 整体感的把握
　　　　4.2.2.2 对比与谐和的运用
4.3 实用训练
　　4.3.1 训练目的——方法的运用
　　4.3.2 训练内容
　　　　4.3.2.1 拓展元素的作用
　　　　4.3.2.2 探寻形式发展

	5. 评论篇
138	
	5.1 评论体系
	5.1.1 评论的原则
145	5.1.2 评论的方法
	5.1.3 评论的指标
146	5.2 典型实例
176	**参考书目**

1. 实例篇

1.1 概论

1.1.1 形式设计的演进

人类的行为活动一开始就把实用与审美联在一起，从原始状态下与自然搏斗过程中无意识获得简陋石器，到今天设计出高精尖的生产及生活用品，都是不断的求真（实用）求美（形式）的过程。这个目的性极强的思维与行为过程也是广义设计学研究的对象——人类的设计技能。随着社会的发展，这种技能逐渐形成不同的研究领域，并形成了一些理论，如为了满足审美需求产生的艺术学、美学，以及为了满足生产生活需求而出现的设计学。他们分别培养了艺术和设计人才。

然而对设计而言，人类的需求毕竟是以一种综合形式出现的。功能与形式是相互独立又是相互作用的关系，为了人类生活两者联系在一起。原始人类在建造更为合理的住所之前就已经学会用贝壳、羽毛装饰自己，用壁画涂染自己的洞穴，这些都反映了人类的内在本能，表现了除物质功能外还有超越它的审美形式的需求。

设计在历史上一直把艺术形式作为思想宝库和精神引导并影响着自身的观念和方法。由于较早时间的产品设计科技含量相对较低，而视觉成分相对重要，多数设计离不开装饰，形式设计的法则就是引用古典艺术中的庄重、和谐等艺术法则。我们今天仍能看到我国古代商朝的青铜器、宋代瓷器的精美造型及纹样中体现着古代人类对自然和谐美的探索和向往。

文艺复兴时期的艺术巨匠一般是设计师，也是画家。如达·芬奇，既是最早的集中式建筑构图创作者，又是画家。米开朗琪罗既是建筑师又是雕塑家。在设计的过程和结果上都将绘画、雕塑、装饰等形式与产品设计融为一体。在相当长的历史过程中，设计和艺术形式保持了高度的一致关系。从审美上，我们不难看到无论是绘画、雕塑还是建筑或家具，都在宏伟、庄严中透露出对和谐与比例美的追求。

这种以手工艺生产方式为背景的，具有工艺美术性质的传统艺术与设计方式，在人类步入工业文明以后，逐步向以大工业生产为背景的现代艺术与设计形式转变。随着工业革命对人类生活各个层面的影响，设计形式发生了深刻的变化，如英国伦敦为世界博览会建造的"水晶宫"，法国的埃菲尔铁塔，以及生活产品如家具、灯具等，都以新的形式给世人以全新的不同于古典的概念。钢铁和玻璃在材料方面的使用彻底摒弃了古典的装饰，没有了传统意义上的装

饰风格，然而艺术的观念与形式没有落后。英国的莫里斯发起了"工艺美术运动"，试图挽救工业化生产的粗糙单调、失去个性的工业产品。后来欧洲大陆的新艺术运动就彻底地自觉地迎接艺术新生命的诞生，创造出新的时代审美形式。新艺术运动的突出特点，是反对19世纪流行的历史主义风格。接受现代科学与艺术，在风格上以线条的运用为特色，追求装饰以及室内陈设的一种综合效果，并将设计的灵感来源转向了自然。他们认为实用艺术要达到"美"，就必须使形式贴近自然、顺应自然，这种对实用与顺应自然的要求表述了一种科学的造物观念：产品是人化的自然，是人与自然协调的中介。这个观念在物质意义上来说，便是"实用"；在精神上来说便是"美"。

20世纪处在科技飞速发展的时期，人类精神层面的艺术观念也在发生着深刻的变化，由印象派开始对古典派的解放，给艺术以新的视野，立体主义、构成主义、未来主义、表现主义、达达画派，以及由这些观念产生的波普艺术、极少主义等艺术形式和观念，都在对这个时代的设计产品产生深刻的影响。

在设计方面，现代设计师格罗皮乌斯接纳了现代艺术观念，倡导艺术与科学的结合，创造性地将其运用到设计之中。他们脱离传统美学观的禁锢，代之以简洁、抽象的自由形式设计，这种抽象唯理性的美学观的确立，给现代工业产品设计带来了勃勃生机，成为现代设计的开始并形成影响世界的"国际风格"。设计理论也在不断地完善，提出"形式服从功能"，现代建筑师柯布西耶把现代设计理论发展到极致，认为："建筑是居住的机器"。我国也在20世纪50年代倡导"适用，经济，在可能的条件下注意美观"的设计方针，这对第二次世界大战以后物质极度匮乏的人们，首先满足生活的需要曾起到积极的作用。

当今的设计是创造功能合理、造型优美、满足人们物质及精神生活需要的生产生活用品。一些将"形式服从功能"理解为物质技术是惟一的看法正在得到调整。形式服从功能、服从科学技术与文化艺术的发展，包括社会经济，其中文化艺术的发展，更具有表现历史的延续性和时代特征。美的形态、色彩，实用的功能和精神作用统一于当代设计之中的观念正在得到人们的认同。

今天科学技术的迅速发展，正在以从未有过的速度和范围改变着社会的面貌，工业化打破了长期人们建立起来的设计形式的完整与统一，破坏了传统的语言秩序。价值取向的变化，使创造性、个性化，以及设计中"以人为本"的绿色设计理念得到重视。为了克服工业化带来的千篇一律，设计师应更多的关注人类的知觉心理，以及形态、色彩的表现方法。当今设计师应用的物质材料，出现了许多过去难以想像的结构形态和色彩。它反映了生产技术的进步，为现代设计提供了更大的可能性，同时也使设计的复杂性比过去任何时候表现得更为突出，因此设计师应善于探索新材料的造型规律，用当代技术所具有的形式特征，去创造全新的设计产品。

1.1.2 形式设计的概念

形式设计运用抽象几何形色在二维平面上组织空间，安排色彩，以创造新形态及取得完美的形式感为主要目标，是现代设计的基础。形式设计重视元素的研究，将形态色彩分为不可再分的最基本元素研究其属性和可以形成的组合规律。点、线、面、体和色彩等作为基本元素具有一定的表情，可以形成力感、动感，它们的穿插组合能表达一定的主题，创造一种秩序的美感。这种创造组合的训练，以意向美为准绳，注重培养人们有序的形式美创造。

形式设计是从"包豪斯"学派造型训练中发展与演变而来的，"包豪斯"学派造型训练包括：体形设计、色彩和构图，20世纪40年代后期，我国一些前辈曾对"包豪斯"的造型训练作过介绍，但没能受到重视。20世纪70年代末，我国一些艺术院校首先介绍了造型训练的方法，许多院校包括工科院系，在教学中结合自身特点开设了造型训练课即三大构成：平面构成、色彩构成和立体构成。这对我国形态、色彩设计基础理论的研究，对工业设计、建筑设计以及其他设计领域的创作都起到了积极的推动作用。造型训练作为设计的基础课，在教学与实践中，取得了可喜的效果。

然而，随着形态、色彩基础理论的深入探讨，知识层面不断拓展，这一学科也大量地借鉴了现代新兴学科的成果。同时，作为设计基础的平面构成和色彩构成同属于二维平面的造型活动，平面的形态、色彩本是一个问题的两个方面，他们互相依存、互相作用。为了从整体观念探讨形态、色彩关系，我们把原来平面构成、色彩构成以及现代美学、行为科学、心理学等相关的理论都涵盖在平面色彩设计中，称作"形式设计"。现代设计从功能、材料、造型等都有着多项度的发展与变化，为了用更适应设计的构思、构图、造型、色彩去表现我们现实的感知，我们需要寻找现代的更丰富的传递语言形式。我们对新形态的创造能力越强，我们进行设计时构想自由度就越大。尤其在形态、色彩的训练中，随时发现新的形态色彩变化。形式设计包括了美学、心理学、材料构造学等综合基础，对设计师有着多方面的作用。

第一、确立整体观念

形式设计是研究各种元素及其组合规律的科学，也是设计思维的方法论。整体效果是评价现代设计的优劣的重要标准之一。形式元素有其自身的表情，同时各种元素都是相互依赖而存在，通过有序地组合、分解能产生一定的整体意向。整体关系的把握和提高有待于各种元素有机地组合以及对组合规律的深入探讨和研究。因此，确立整体观念对设计思维方法有着至关重要的作用。

第二、掌握形态、色彩的造型规律

形式设计从基本元素出发探求其组合规律，包括整体规律、对比与协调、节奏与韵律、均衡与稳定、比例与尺度、错视规律、色调的组合与控制等。对设计主题的表现及提高造型能力具有一定的意义。

第三、提高设计技能

设计技能在现代设计中,对于解决复杂的设计功能、材料、造型、色彩关系等问题经常起着关键作用。如产品的结构线,功能需要的点,材质色彩配置等。如何将这些功能的需求与产品的造型、色彩形式结合起来,形成既不影响功能,又具有美感的产品造型,这都需要设计技能来处理。同时经过形式设计的学习,人们可在短时间里接触到大量的形态,如几何形、有机形以及色彩的组合,并通过实际操作不断地进行调整,是提高设计技能的有效方法。

1.1.3 形式设计的特点

开拓创新——设计基础的建立。20世纪,新的世纪也带来了新的艺术观念。1919年包豪斯学院的创立者把创造抽象美的训练纳入建筑设计与工业设计的教学中,对形体空间、色彩等抽象形式要素进行认识和运用训练。包豪斯在造型训练中,摒弃现代艺术观念方法的片面性,重视对元素的研究,将点、线、面、体、空间从现代艺术中释放出来,研究其形、色的有序组合关系,认为点、线、面、体是一系列空间的动力学的表现,其中"线"是"点"在空间中运动的结果,"线"的平移造成了"面",而"面"的推移又构成了"体",在训练中以创造新形态为目标,借助抽象元素,通过启发和引导,使学生有意识地组合,创造一种完美的秩序。这种创造训练,以意向美为准绳,注重培养学生有序的形式美创造,在有限的空间和静止的图形上,运用各种大小、形状、色彩具有主次、虚实、强弱、疏密的空间组合形式,创造出既有对比,又有空间韵律的新形态,以适于当时工业设计的发展。

形式设计全面吸收现代艺术的观念和手法,借鉴立体派观念,追求四维画面的灵活切割。20世纪初立体派艺术家认为不应把大自然再造一次,为了探索空间的本质及其相互关系,他们穿过时空概念,同时从上下、左右、里外多视点的观察来增加第四个——"时间"观念。立体派这种多角度的视点表现手法、画面分割组合和独立自由的色彩组织形式,对早期形式设计的表现方法具有引导推动作用。形式设计的造型训练借用了未来主义的艺术观念,通过平面形态色彩表现运动。未来主义提倡画面不是凝固的,而是形态瞬间运动和变化的感觉。从巴拉的"速度"可以看到他们多用尖角形、斜线、旋转及螺旋形作重复渐变引起视觉的运动感。

形式设计一直挪用了构成主义重构、组合的表现方法。历史上的构成主义将现代艺术与现代建筑紧密结合起来,打破了旧的学院派将现代建筑与现代艺术分离阻碍科学技术与视觉创造结合的观念,主张艺术应基于全民平等与正义的社会秩序的升华,建筑作为其象征,其结构、造型与空间应成为一个总体。构成派强调动态的平衡,认为造型的生命力应显示为平衡里的不断运动,并且只有相互协调的内聚力的组合才是构成,才具有表现力。他们还通过光、色以

及材料特性探索新的视觉要素传递方式。构成主义在他们宣言中指出："构成化是材料的组织化，又是对材料功能的应用现代化要求。"由于构成主义的这种主张以及利用实际的材料来进行创作，他们的观念与方法被直接地应用在形式设计的训练之中。

风格派艺术重视研究垂直相交组成图形的相互抗力的平衡表现，用横线与竖线，三原色与中性色（黑、白、灰）对矩形平面进行分割，形成多种组合形式。这里的色彩不再是装饰，而是表达意图的重要手段。这种严格的分割的探索与研究，不仅对现代建筑产生重大影响，而且丰富和完善了形式设计的语汇和表现方法。

形式设计所开拓的新的训练方向，与现代艺术所追求的观念与方法息息相关。如逆向构思以及表现中的偶然性，都与当时的达达派狂怪象征的手法及反传统、反理性的艺术观念相互关联。流行于20世纪60年代的光效应艺术，用几何形象制作各种光效果，引起运动幻觉的艺术，曾对欧美、日本的工艺美术和装饰艺术及家具设计产生了很大的影响。这种光效渐变、发射、肌理的构成形式，被普遍地应用于形式设计之中。探讨形式设计今后的发展，首先要明确其作为专业基础，应为现代设计提供适于时代的造型语言。如果说装饰美化适于古典时期的产品需要；实用美观适用于文艺复兴时代人的审美需要；抽象简洁适于工业化生产时期的工业设计，那么我们这个时代需要什么样的形态色彩的素养呢？

当今信息时代已经触及了工业产品设计的方方面面，智能化、人性化、多样化、自然化是未来设计的必然发展方向。因此仅从形态色彩的组合探索是不够的，而应从生态观下的绿色设计、个性化设计等角度，以当代的心理学、美学，特别是视知觉理论作指导，不断探求不同的形色组合给人的心理感受及其规律，以适应当今设计多元化的发展。

1.1.4 形式设计的内容

想搞好艺术设计，其必备的基础条件就是，需要有驾驭形态、色彩的能力和高品位的鉴赏力的培养。形式设计着眼于上述基本问题，挑选经典设计实例，以图文并茂的方式，在全面分析平面色彩元素的基础上，对形式设计的应用进行研究。阐明平面色彩元素及其组合规律，提出训练步骤和方法，深入探讨形式设计方法原则。并以此为依据，选择部分图例从正反两个方面进行分析和修正，力图使读者从中受益。形式设计共有五个主题内容需要了解和掌握：

第一章实例篇，全面了解形式设计发展与演变，同时重视形式元素在现代设计中的应用，使我们明确学习目标和方向，激发我们进行新的探索。第二章元素篇，我们不仅研究形态色彩元素的一般特性，还要打开各种元素表情的大门，唤醒自身的创造力。第三章组合篇，探讨形态色彩元素的组合规律。组合

中每个元素都是相互依赖、相互联系反映图面的整体关系，整体关系的把握是组合规律的最高形式。第四章训练篇，针对不同主题表现，通过基础训练、组合训练、实用训练等形式，不是灌输一种创作程式，而是提出一种新的方向，使同学们按照潜在的能力发展新的想法，并逐步理解创作方法。第五章评论篇，挑选经典图例进行评论，以提高我们的分析能力并加深理解。

1.2 形式要素在现代设计中的应用

随着工业现代化的进程，各种新型钢材、玻璃、硬塑等材料应用于现代设计中，同时也使现代设计需要更多考虑到生产技术的特性。现代设计的造型明显地简化为抽象的几何形态，色彩设计比以往任何时候更加地人性化。这就需要对形态色彩元素的性质、特性作为表现形式美的手段有深入的理解与研究。

点、线、面、体、肌理、色彩是形式设计的基本元素。各种元素的有序组合，会创造一个新的视觉形象，并反映工业产品的功能特性。因此，掌握其规律对搞好工业设计、建筑设计、平面设计、服装设计以及其他实用设计都具有重要意义。

形式设计的方法我们是可以掌握的，中外现代设计优秀作品，给予我们有利的学习条件，通过这些作品的分析与欣赏，也许可以得到一些启示。

1.2.1 建筑环境设计

1.2.1.1 点在建筑环境设计中的应用

用相对的观点来看，凡物体都具有集中性，并具有相对小的特征的物体，都可以看作是点元素。如景观中的雕塑、标志、小品、建筑立面的门窗等都可以被看作是环境中的点元素。在这里它们并非几何学意义上的点，所以人们把点称为点状形。点在建筑设计中往往起着强化与衬托的作用。当我们从一定距离观望时，一个广场也可以看作是整个景观中的一个点。这时它的体量可能被忽略，而主要以其位置的明显性形成视觉的注意焦点，使整个环境活跃起来。同时点的密集形式也使它的作用淡化，我国传统的漏空花窗，将点的明显性虚化，这种虚点在建筑中迎光或透光，产生的光点效果与建筑实体形成了呼应衬托关系。

点的有序组合与排列，在建筑环境设计中增强了视觉表现力。一般在较大面积的构图中利用单点中心构图，往往起到强调主轴线和辐射全局的作用。在较小的建筑环境如住宅的立面上，一般单点不放在立面的中心，为了气氛的活跃，可以布局在山墙侧面以增强活泼感。多点的排列可形成平列、竖列、斜列、曲折布局，点的组合各具不同表情，曲折布置使人感到轻松自由；对应布置的点产生均衡感；平列、竖列会使人感到庄重；大小渐变的点会产生节奏和韵律感。

图1-1，1988年建成的巴黎维莱特公园是解构主义的代表作。建筑师屈米的设计从形式设计的观念出发，将50.6hm²的面积分成120m见方的格子，然后分布出三个抽象系统，即点系统（物像）、线系统（运动）、面系统（空间），使三个系统相互对立，通过相互穿插组合形成秩序。

在设计中所谓的点，即那些网格交点上建造的被名之为浮列的构筑物，在设计中起到了很重要作用，它被涂成红色。只看图纸可能会感到对比过强，但身临其境就会感到，它们从总体上布置有序，在视觉中由于相对移位，出现丰富的视觉效果，见图1-2～图1-4。

这些"点"在实际中约有10m高宽左右的体量，还附加有各种构成部分，成为不同的变体，分别作为：茶室、观景楼、游艺室等。作者将"线"，即两条正交的长廊和一条曲径，把点串联起来，而"面"即作为"底"的网格空间。建筑师突出地运用点系统的形式设计，曾引起国际建筑界的重视。

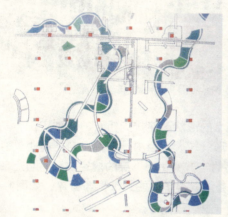

图1-1 法国巴黎维莱特公园总平面图
设计：屈米

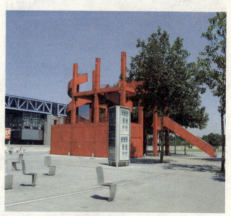

图1-2 巴黎维莱特公园

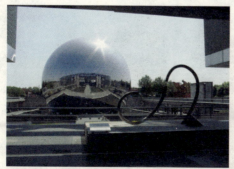

图1-3 巴黎维莱特公园

图1-4 巴黎维莱特公园

商业建筑环境为了达到新奇、明显的特性，常常运用点的组合排列，造成视觉上的冲击力，如图1-5美国好莱坞影城店面设计，为了迎合顾客的好奇心理，将大小不同的半球状镜子布置在外墙上，形成大小点的空间组合。

图1-5 美国好莱坞影城店面

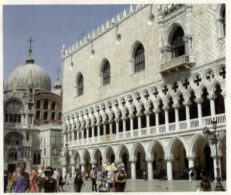

图1-6 意大利威尼斯总督宫

意大利威尼斯总督宫，是一个利用点的形状渐变排列组合的典型实例，其立面下两层券廊"点"的形状复杂并且形状较大，但由于它们各自的间距具有1∶2的对应渐变关系，从而显现出有序的丰富变化。下层的虚空"点"与上部的实体墙面形成虚与实的对比，使建筑整体取得了鲜明的节奏与韵律，如图1-6、图1-7。

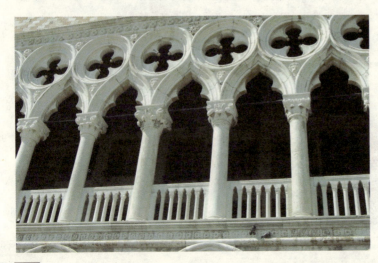

图1-7 威尼斯总督宫立面局部

1.2.1.2 线在建筑环境设计中的应用

建筑造型都是通过线完成的,我们在做建筑环境设计中经常要考虑到建筑的轴线、动态线、轮廓线,设计中无处不表现一种线性特征。直线具有刚性和冷峻特性;曲线具有柔软、弹性、流动的性质,它的变化比直线更容易引起人们的注意。水平线与垂直线相交形成稳定感,我国木结构的梁、柱、斗栱都是横竖交织力的平衡表现。建筑设计中的线使人的视线随它而移动,线与其他要素的组合更能唤起人们情感的反应。无论是结构线还是装饰线,对表现设计意图都具有重要意义。如图1-8、图1-9、图1-10,美国斯坦福大学临床教学研究中心,建筑外环境中利用栏杆的垂直与平行线组合,使整体环境具有开阔、舒展的气氛。线型的平行系列关系构成了线的有序组合。

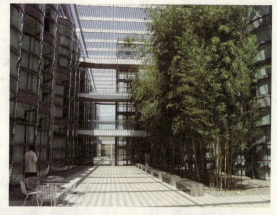

图1-8 美国斯坦福大学临床教学研究中心

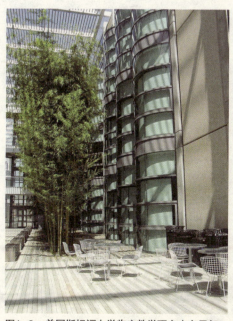

图1-9 美国斯坦福大学临床教学研究中心局部

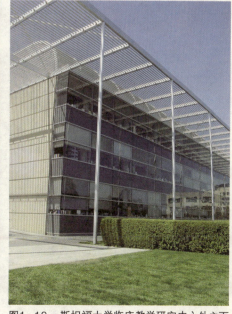

图1-10 斯坦福大学临床教学研究中心外立面

 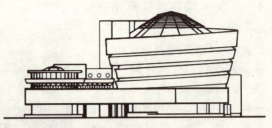

图1-11　美国古根海姆博物馆平面　　　图1-12　美国古根海姆博物馆立面

赖特1946年设计的古根海姆博物馆，平面是一个大圆和一个小圆，如图1-11，由裙房把它们联结成一体，大圆做成螺旋状层，层层递升，产生了一种自由连续的曲线感觉。在大圆空间中央做出一个中庭，其中又加入了一个凸圆，人们在中庭中所看到的曲线更富有变化，如图1-12～图1-15。

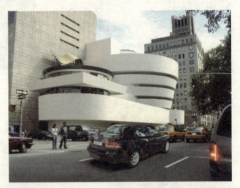

图1-13　美国古根海姆博物馆外观

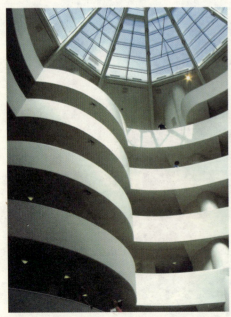 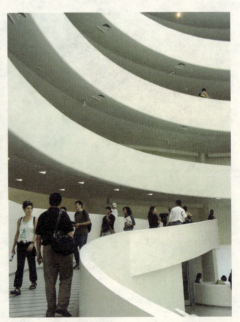

图1-14　螺旋走廊　　　　　图1-15　室内螺旋展厅

形式设计——平面色彩设计基础

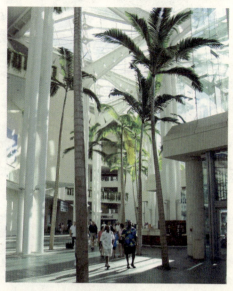

美国夏威夷会展中心，其室内的立柱处理，是表现垂直线的典范。室内垂直柱由重力传递所限定，它使人产生力的感觉。人的视野在垂直方向比在水平方向小，当人们仰视上空时，挺拔的垂直立柱宛如穿过透明屋顶与自然融为一体，强化了会展中心的功能特性，如图1-16。

广场上垂直柱群与精细的镀铬曲线钢丝形成钢与柔的和谐对比，也使广场更具有亲和力，如图1-17。

图1-16　美国夏威夷会展中心

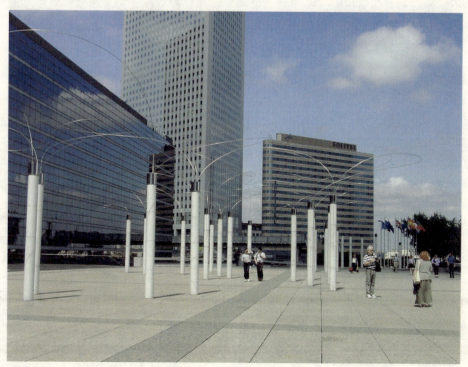

图1-17　法国某广场

1.2.1.3 面在建筑环境设计中的应用

建筑是由一系列的面组成的。面是创造建筑环境的基础。各种面的表情由其边线的特征体现，并与线的表情一致。几何形的面具有明快、秩序感，其中直面具有机械的冷峻；斜面具有显著的方向性和动势；有机形的面更富于流动的变化。

图1-18　美国华盛顿美术馆东馆入口

贝聿铭的美国华盛顿美术馆东馆，建筑平面根据地形要求，分成两个三角形，顶部由一个大的三角形天窗将两部分联系起来。建筑内部划分、外部环境也都用三角形作为母题，运用基本形相互穿插，联合叠加形成丰富、充实、厚重的造型效果，如图1-18~图1-20。

图1-19　东馆外部两个三角形连接处

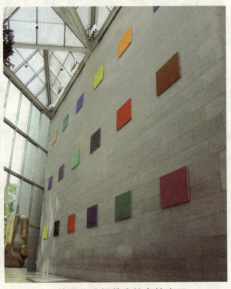

图1-20　美国华盛顿美术馆东馆内厅

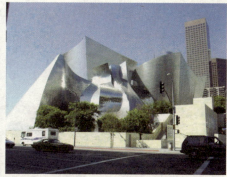

图1-22　美国迪斯尼音乐厅外观

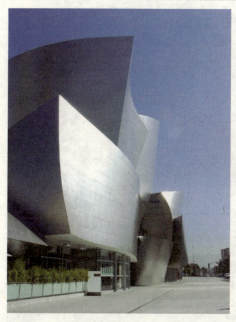

图1-21　美国迪斯尼音乐厅侧立面

美国迪斯尼音乐厅，运用有机曲面组合形式，创作具有雕塑般的空间效果。室内形成了连续、流动的空间序列，见图1-21～图1-27。

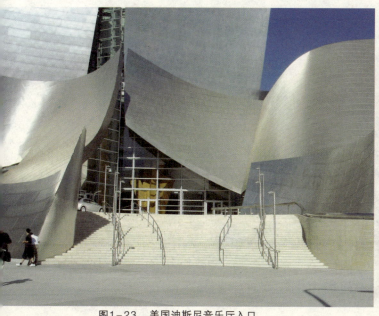

图1-23　美国迪斯尼音乐厅入口

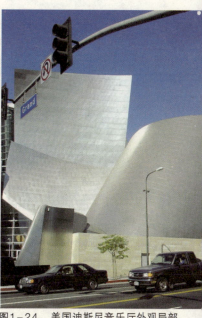

图1-24　美国迪斯尼音乐厅外观局部

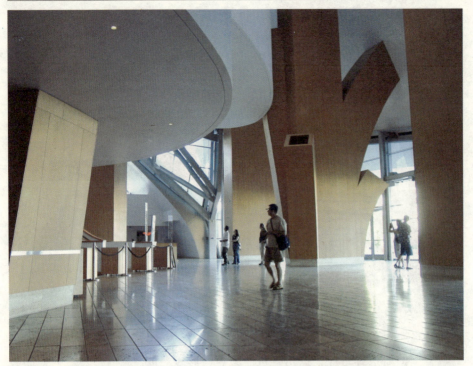

图1-25 美国迪斯尼音乐厅室内

图1-26 音乐厅室内走廊

图1-27 音乐厅室内

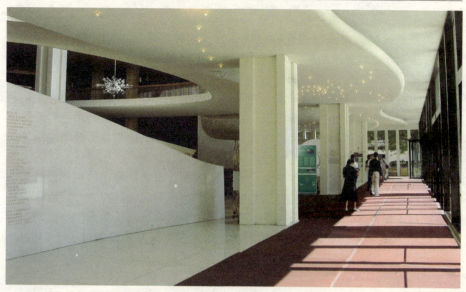

图1-28　林肯纪念堂

图1-28所示为美国林肯纪念馆室内运用面的有机组合，形成宽阔自由的公共空间。

图1-29为德国慕尼黑奥林匹克体育中心，它利用悬索帐篷的灵活外形，将各个场馆组合在一起，创造了既具有明显的秩序又富于多变化的空间视觉效果。

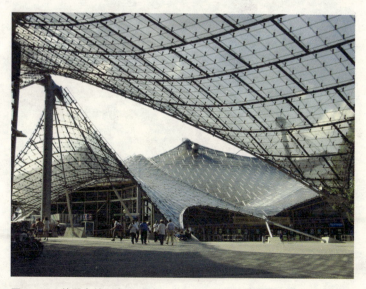

图1-29　德国奥林匹克运动馆

1.2.1.4 色彩在建筑环境设计中的应用

色彩是人体知觉系统的有机组成部分,同时也是艺术精神的重要组成部分。它极大地影响着人的感觉与心理状态,并影响着人们的舒适与健康。构成派的代表凡·杜斯堡,很早就开始探讨将风格派的色彩构成概念运用于现代建筑中去,如图1-30。以格罗皮乌斯、柯布西耶为代表的现代建筑的先驱,他们将建筑创作视为促进社会进步的标志,立足于当时的经济状况,利用色彩设计原理,尽力表现建筑的材质本色,以高明度低纯度的建筑色彩,形成单纯简洁的设色风格。

当今色彩这一视觉元素越来越受到人们重视。建筑环境中的色彩设计起着多方面的作用,它有助于促进建筑功能的区别,克服机械的冷漠,可以作为一种特征对不同地区、场所进行描绘,在复杂的空间中有助于向人们提供明确的交通路线,减少人们对环境理解的困难。日本东京国际机场就是一个实例。

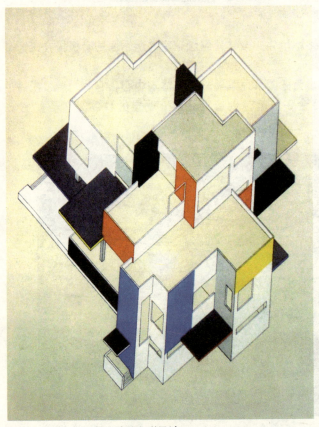

图1-30　凡·杜斯堡,建筑色彩设计

日本东京国际机场，利用色彩划分了区域，商业区内利用强烈的色彩对比，以增强环境气氛，如图1-31、图1-32。

图1-31　日本东京国际机场商业区

图1-32　日本东京国际机场商业区

机场内的休息区，地面、墙饰以及座椅都采用低纯度的色彩组合形式，为旅途中的旅客创造和谐舒适的休息空间，如图1-33。

图1-33　日本东京国际机场休息区

图1-34　美国好莱坞影城商业街　　　　图1-35　法国商业街道

　　同样的处理形式，在商业娱乐等建筑色彩上采用色彩对比的形式取得繁荣欢乐的氛围，如图1-34~图1-37。

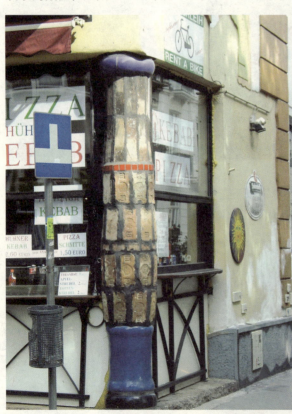 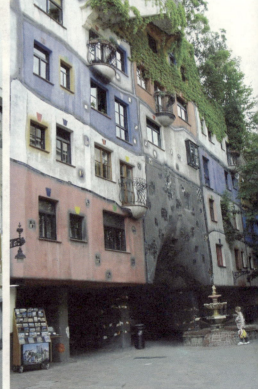

图1-36、图1-37　维也纳市住宅。Hunder twasser（洪德特瓦塞尔）

形式设计——平面色彩设计基础

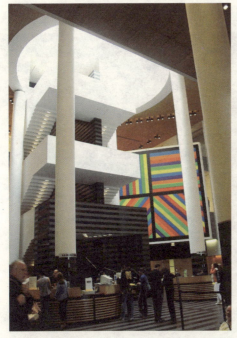

图1-38　对比色调　美国旧金山艺术博物馆　　图1-39　同类色调　美国旧金山艺术品商店

随着绿色设计、生态设计观念的发展，建筑色彩对人的视觉作用进一步移向室内，因为室内是人长时间活动的场所。丰富的色彩效果能增强人的健康、快乐，而贫乏单调的空间环境往往使人压抑，如今很多的室内色彩设计，根据不同功能要求，常用对比色调、同类色调、单一色调，表现出更加舒适、愉快的色彩环境，如图1-38～图1-40。

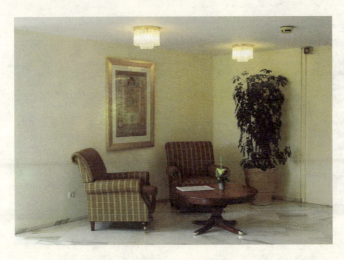

图1-40　单一色调　意大利某旅馆过厅

1.2.1.5 光在建筑环境设计中的应用

光是建筑环境设计中的一个重要元素。人们在生活中常有这样的体验，光线不足的环境容易使人心情忧郁；而光线充足的环境使人心情兴奋、轻松。在建筑环境中，外部空间在光的作用下虚实、肌理、色彩更加强烈，表情更加丰富。在室内空间中，通过不同的照射形式，可使内部空间显得生动活泼，更富于情感表现。古代建筑大师将光作为要素与建筑结构巧妙结合，在穹顶上开窗，使阳光照亮四周的壁画和神像。利用自然光使教堂的尖拱显得更加崇高，形成神圣、高大、庄严的气氛，如图1-41。

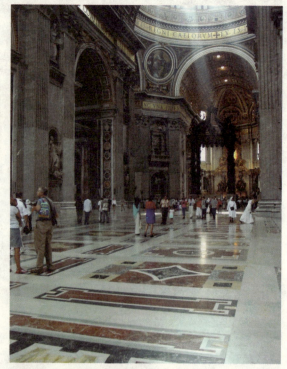

图1-41 梵蒂冈圣彼得大教堂

现代建筑师柯布西耶曾提出：建筑艺术是在光照下对体量的巧妙、正确和卓越的处理。他的朗香教堂在光照下具有强烈的雕塑感，如图1-42。其室内运用大小不同、形状变化的窗口，将光引入教堂内造成神秘的环境气氛，如图1-43。

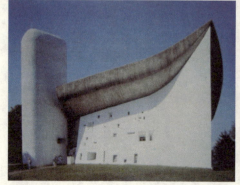

图1-42 朗香教堂 柯布西耶

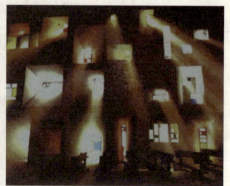

图1-43 朗香教堂室内

自从构成派雕塑家塔特林创作活动雕塑后，匈牙利裔艺术家莫霍利·纳吉，将动感和光的元素引入包豪斯的基础教学训练之中，创造了四维动态视觉效应。当今一些娱乐建筑环境之中广泛采用动态、光色、音乐组合的手段，创造丰富的视觉效果。

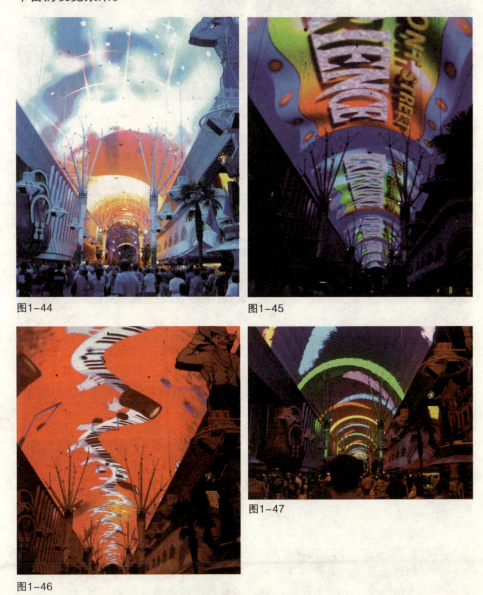

图1-44 图1-45

图1-46 图1-47

图1-44～图1-47 为美国拉斯韦加斯夜景利用高科技多媒体技术在同一背景中，采用不同光色的变换创造出动态连续的视觉图形。

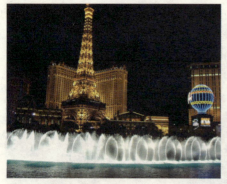
图1-48

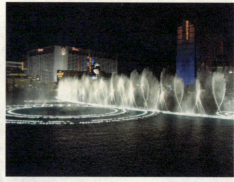
图1-49

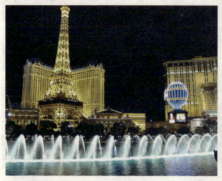
图1-50

图1-51

图1-52

如图1-48~图1-52 美国拉斯韦加斯音乐喷泉。

同样的形式手段,每当夜幕降临,霓虹闪烁,就会在拉斯韦加斯看到如芭蕾一般的音乐喷泉。运用活动的水体,创造不断运动变化的雕塑,水体的形态高低错落有致,加上声、光、色有序的组合,形成丰富的视觉效果。

1.2.1.6　肌理在建筑环境设计中的应用

　　刻意表现肌理特性是当前建筑环境创作中的一大特征。肌理效果丰富了建筑环境的形式要素，同时建筑环境中表现不同肌理效果是当前人类的基本要求。在建筑环境中适当利用肌理效果可提供丰富的起伏变化。同时今天的工业社会为了加工方便，环境设计需要减去不必要的装饰并更多地利用肌理变化创造更为真实、含蓄的总体效果。肌理贫乏的建筑环境必然枯燥无味。

　　在建筑环境设计中，人们常用普通材料的肌理特性创造新的视觉效果，无论是天然材质还是人工材质，都能组成有序的视觉空间。20世纪现代派代表密斯运用晶莹剔透的玻璃创作的建筑，形成了20世纪四五十年代风靡世界的潮流。今天随着新技术的发明、发展、变化，玻璃这种精细的材质更加广泛地应用到建筑环境中去，如图1-53、图1-54。

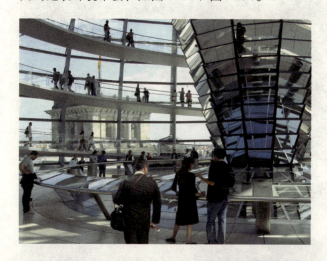

图1-53　德国国会大厦中庭

图1-54　比利时某装饰墙

工业设计专业系列教材

　　粗糙的材质形成的肌理效果在外部环境中越来越被人重视，这种肌理效果的有序组合，使人感到粗犷豪放、刚毅浑厚。如图1-55、图1-56，美国夏威夷某银行外部环境，采用模板混凝土经人工精心打造，形成有序的线纹的肌理。远望具有雕塑般的体量，从而超出一般银行惯有的豪华之风，使其与天地浑然一体，创造出异乎寻常的朴素、含蓄、浑厚的气派。

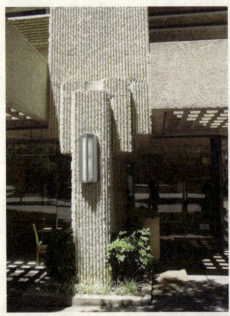 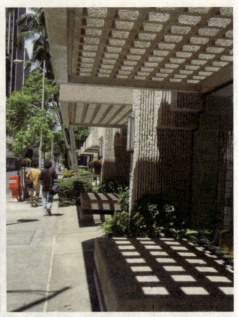

图1-55、图1-56　美国夏威夷某银行外部环境

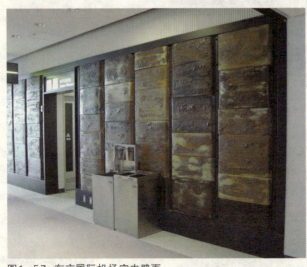

图1-57　东京国际机场室内壁面

　　图1-57为东京国际机场室内壁面设计，是粗细不同材质肌理应用的范例。设计者运用不同质地的肌理，通过排列组合，使其具有粗细的强烈对比，在室内光滑、淡雅的环境中，用铜做旧的材质，将其组合在壁面上，这细与粗、人工与自然的交错，形成了丰富的肌理效果。

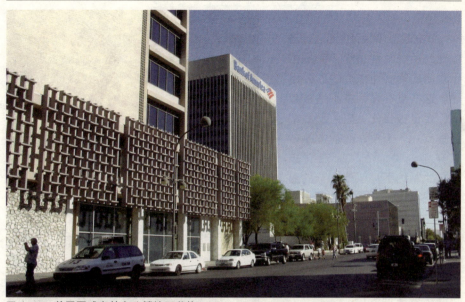

图1-58 美国夏威夷某办公楼墙面装饰

现代建筑装饰墙，规整而交错排列的建筑装饰件加强了建筑物的视觉感受并形成新颖的肌理效果。如图1-58。

1.2.2 现代工业设计

在现实生活中，具体的设计过程是非常复杂且不同，这就决定了在具体的设计过程中，各种元素与组合规律的交叉选择与综合应用。要求我们在具体分析时，抓住主体与本质，理解优秀设计中元素与组合规律的特点。

1.2.2.1 点在工业设计中的应用

点在现代设计中有功能性和装饰性之分，功能点要达到产品功能的要求，装饰点是为了形态组合的需要。点有实点、虚点、光点。实点往往是产品设计中的突出体，如产品中的零件及操作按钮，都需要这种突出的"点"加以强化，同时增强该点的视觉冲击力。虚点一般为嵌入产品设计中向产品内凹的虚空间，如散热孔、吸气孔等，既有装饰性，又有功能性。光点一般应用在产品中的重要部位上，为了增强装饰效果和特殊功能上的要求。同时要注意点的布位，使产品增加明显性及气氛活跃。集体的力量是强大的，小小的点由于功能上和视觉效果的需要，通过组合，会出现千变万化的视觉图形，在实际设计中，群集的点可以形成虚面。点的大小、形状变化，布局的疏密，同样可以产生不同的艺术效果。这是实际设计中经常运用的方法。

功能点

功能点，顾名思义，就是体现产品的某种功能，或是由于功能的需要而以点的形式出现。这些点在设计中不是被减弱，而是被强化，成为设计中的重点。"工业设计就像给技术穿上一件外衣"。在"技术"的制约下，"外衣"的形式也被限制，在这种情况下"点"就被重视起来。运用点的灵活与小巧，使呆板的产品变得富有灵性。如图1-59，飞利浦公司设计开发的办公终端机就是典型的实例。

可操作与不可操作的功能点

可操作的功能点在现实生活中十分普遍，例如电话的按键，各种仪器的开关，各种线路连接的插孔等等。这些点的有序组合，可使操作明确无误，仪表显示清晰易读，增强工作的安全感。

随着社会的进步，医疗器械变得越发的人性化，但是由于使用场所的特殊性，要求医疗设备的操控更方便、简单，因此，在这类设备的功能点的设计上，要力求位置突出、标示清晰、功能直观、间距舒适、大小合理、不做过多的修饰，如图1-60飞利浦公司设计开发的医疗设备。

图1-59 飞利浦公司设计开发的办公终端机

图1-60 飞利浦公司设计开发的医疗设备

所谓可操作性,就是指功能点与使用者之间发生直接的操作关系。这种操作关系,决定了产品上的功能点与使用者之间存在着一定的操作方式。这种形式并不一定局限在按键、旋转等触摸方式,也可以是插接、悬挂、镶嵌等,如图1-61,Pensile钥匙板。

不可操作的功能点在实现其功能要求的同时,并不与使用者发生直接的操作关系,这就决定了这类功能点的表现形式,应以更好地突出功能为主。这些功能点的特征,往往依据实现的功能而采取不同形式。但在不同的产品中,又会因为功能的近似和加工技术的相同,而使这些功能点的特征十分相似。

图1-62淋浴喷头的出水孔,给我们点的视觉感受,它的主要功能就是让水顺畅地流出,因此这些功能点的形式与特征都是围绕这个功能而定的。

图1-61 Pensile钥匙板
设计:Designit, Aarhus

图1-62 Hansgrohe Raindance
　　　 淋浴喷头
设计:Phoenix Product
　　　Design, Stuttgart

图1-63 Apple Power G5计算机
设计:Apple Design

图1-63为Apple的经典设计,G5系列电脑,前面板密布的孔洞,形成点的阵列,相同的大小、间距、排列稠密而集中,使得这些功能点更好地完成空气的流通,使机箱内部的空气形成对流,以达到散热的目的。虽然这种密集的进气孔,在视觉上有一定的装饰美感,但它们的主要功能是利于空气的流通,因此在这里,我们将其归为不可操作的功能点的范围。

装饰点

装饰点是为了达到美观的视觉效果进行的艺术处理。它不同于功能点，肩负着完成某功能需求，而使人们的心理得到美的感受。因此，装饰点在表现形式上体现了更多的丰富、灵活、生动和变化。但应该指出的是，无论装饰点的形式多么新奇、多变，都应服务于所属产品的整体性，在整体的限定下求变化，这样才不会破坏产品的整体形式。如图1-64 PRIMECENTER服务器，前面板运用排列整齐的半凹的装饰点，使呆板的设备富于变化，并增加了产品的整体秩序感。这样的例子我们在实际生活中经常见到。无数点就形成强大的力量，通过不同的组合，就会产生千变万化的图案。群集的点可以构成虚面，改变点的大小、形状和密度分布，同样可以产生新的视觉图形。

图1-64 PRIMECENTER 服务器
设计：designafairs GmbH, Mün chen

点的排列与组合形式应注意以下几点

（1）强化点的功能作用

人的生理机能决定了人们接收和加工的视觉信息是有限的。因此，在设计中点的排列要遵循功能需要，形式上力求简洁、直观，并在色彩、形状、肌理上适于表现其功能特性。

如图1-65飞利浦公司推出的MP3播放器，面板功能分区清晰，按键分布合理，一目了然，方便了使用者的操作。

（2）强化点的形式作用

我们的眼睛还喜欢区别相同的东西，把一系列相同的"点"排列在一起，用小的标记进行区分。如果一些点的大小相等或接近，则能吸引视线在它们之间往返移动，让我们的眼睛找出它们之间的区别，客观地说，不是点在吸引眼睛，而是眼睛在寻找点，如图1-66、图1-67。

图1-65 MP3 播放器 设计：飞利浦

形式设计——平面色彩设计基础

图1-66 Oyster Shower 收音机
设计：Phoenix Product Design, Stuttgart

图1-67 德国柏林某商业区雕塑

1.2.2.2 线在工业设计中的应用

线在现代设计中包括：轮廓线、结构线、模具线、装饰线等。

轮廓线

在人的视觉感受中都是客观物体在二维空间中勾画出面的形态或体态。轮廓是面的转折，在表现上使用线来传达。轮廓线有时并不明确，而是客观物体的剪影。设计中，轮廓线是随着观察角度的变化产生不同的形态，因此我们经常将观察对象的最主要特征的面加以描绘，来加深我们对于观察物体外形的理解和认识。

结构线、模具线、功能线

结构线、模具线、功能线的处理一般根据其用途、结构特点、材质特性以及造型的美观形式等方面综合考虑。如图1-68，根据其功能、结构特点，利用流畅的结构线组成精致现代的电子吉他造型。图1-69，根据结构、材质的特点，模具线被巧妙安排在产品两侧，立面形成对称式构图。如图1-70，作者利用材质的可塑性，使其形成波浪形，使用中与CD光盘盒的面形构成有序的线面组合形式。

图1-68 SLG-100N 电子吉他
设计：Yamaha Product Design Laboratory

图1-69 Instabus 室内控制器
设计：Nicholas Grimshaw & Partners Industrial Design

图1-70 Eva Solo 光盘支架
设计：Tools Design, Kopenhagen

装饰线

为达到视觉的美观进行的艺术处理。如图1-71，用夸张的产品装饰线，增加环境的欢乐气氛。

图1-71 美国迪斯尼乐园

1.2.2.3 面在工业设计中的应用

一个物体可以理解为不同方向、大小的平面和曲面组成。它必须服从于事物本身的特性，体现时代美感。面可分为结构面、功能面、装饰面。

结构面

结构面是围合空间的基础，是由构成形态的封闭边缘线及其围合成的形态组成。由封闭边缘线所构成的形态可以是实体，也可以是虚体。如图1-72 Crosslight灯具，通过不同大小、虚实面的穿插组合，增加了产品的造型表现力。

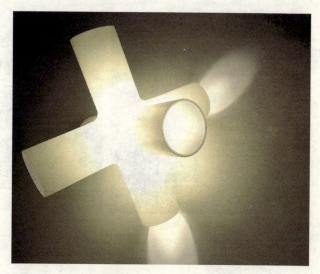

图1-72 Crosslight灯具 设计：MNO Design, Rotterdam

功能面

依据不同功能需要表现出不同的形态。从某种意义上说，不是功能面体现功能，而是功能本身决定功能面的形式，如图1-73、图1-74。

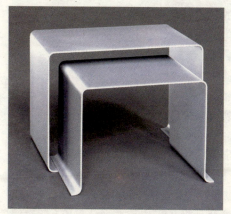

图1-73 010 modular 桌椅系列
设计：Prof. Dieter Rams , Kronberg im Taunus

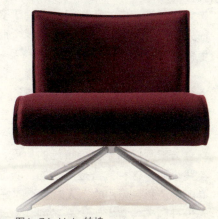

图1-74 Hob 转椅
设计：Studio Vertijet, Halle

装饰面

　　工业产品中的装饰面，除了满足功能以外，更多的是为达到视觉的美观效果，为使用者带来艺术的享受。它们往往以很大的面积展示工艺的精湛、材料的质地、表面涂饰的精美等等，如图1-75、图1-76。

图1-75　G 5664 厨房用具　　　　　　图1-76　R12 (Radius 12) 碗碟柜
设计：Studio Ambrozus, Köln　　　　 设计：Cord Möler-Ewerbeck, Lemgo

1.2.2.4　色彩在工业设计中的应用

　　在变化频频的形式因素中，首当其冲的就是色彩。现代产品设计主要解决造型与外观形式问题，色彩也是造型的重要组成部分。产品色彩设计除注意运用一般色彩组合规律外，更关注流行色、工业色、无彩色与材质色现象。

流行色现象

　　现代设计中的色彩问题最趋于变化的是流行色现象。流行色则是人们对装饰人造物的色彩的偏爱随时尚观念而变化的现象。现代消费的突出特点是商品生命周期日益缩短，人们对消费品样式不断要求更新。

　　众所周知时装成为流行色现象谈论的焦点，甚至在一般人的心目中，说起流行色便认为指的是服装的色彩。其实流行色现象并不局限于服装这种消费品，其他个人用品、家庭消费品、室内装饰与公共设施都涉及到流行色问题，即一个时期内这些物品装饰成什么色彩会成为影响销售的关键因素。而现代流行色方案则倾向于引导市场的角度，提出流行色方案，让消费者关注与追随，实践表明，这种方法是成功的。其原因在于，从审美与艺术价值的角度讲，没有哪种色彩是无用的，人对色彩的好恶也因时而变。图1-77是日本东芝设计中心设计的无线真空吸尘器系列，整套系列产品机身采用丰富变化的彩色，给予消费者悦目的视觉享受和多种选择空间。

形式设计——平面色彩设计基础

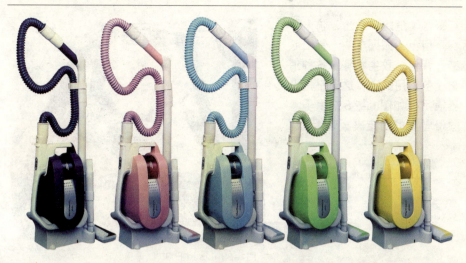

图1-77 VC-J1X无线真空吸尘器 设计：Toshiba Design Center

工业色现象

在现代设计中，颜色的运用不像艺术领域的绘画那样更多的是表达作者一种个人的心理感受与思想活动。设计的最终目的是服务于大多数人，要符合人们普遍的心理感受与思维习惯，因此在现代设计中，颜色的选择与使用，必须考虑到实用性和目的性。同时，由于工业产品在现代生活中与人们发生着越来越紧密的关系，因此颜色的组合与搭配也越发的体现出一种工业特点，也就是我们所说的工业色现象，它体现了某些色彩在现代设计中比较固定的用途和涵义。

用于交通信号、路标的色彩要求突出，因此对比强烈的色彩非常适宜。用于工作场所的色彩应选择柔和明亮的配色，避免配色过分刺激，容易导致视觉疲劳，降低工作效率。如红色、橙色、明黄色等象

图1-78 Flow 滑雪急救夹板

图1-79 Siriux 循环泵
设计：Mehnert Corporate Design, Berlin

征警告、危险、禁止、防火等标示用色，如火车头、登山服装、背包、救生衣等。各种消防设备常用红色，这几乎是世界通用，如图1-78，用于急救滑雪者的固定夹板装置。

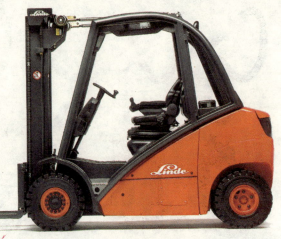

图1-80 Linde H 30 D 举重叉车
设计：Dr. Ing. h.c. F. Porsche AG

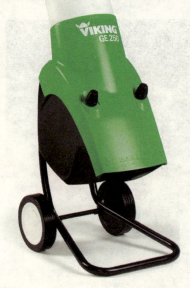

在一些大型或重要的工业设备中，局部使用红色突出这种设备具有某种危险性，提醒使用者使用中应提高警惕并谨慎操作，与代表消防设备不同，它是表达设备本身的重要性或可能带来危险性，如图1-79、图1-80。

绿色

绿色象征生命与希望，人们又把它看成和平事业与邮电事业的象征色。在工厂中为了避免操作时眼睛疲劳，许多工作的机械也采用绿色，如图1-81。一般的医疗机构场所，也常采用绿色来做空间色彩规划。绿色又是一种很好的保护色，许多国家用它来做军装的服色，被国际上通用为军装和军事武器及军用物品的颜色。

图1-81 Viking 花园搅碎机
设计：busse design ulm gmbh, Elchingen/Unterelchingen

蓝色

蓝色具有理智、深沉、神秘的意象,在工业设计中,人们常把蓝色作为现代科学的象征色。因此含有科技含量的商品或企业形象,大多选用蓝色,如电脑、汽车、影印机、摄影器材等等。

如图1-82就是一个典型,PHILIPS的设计一向是沉稳而有内涵,尤其在高技术含量的科技领域,推出的产品十分简洁,这不仅与PHILIPS的设计理念有关,也体现出PHILIPS把握科技产品的精髓并加以阐释的高超形式技巧。同样美国好莱坞太阳镜店面色彩选择也用蓝色为主调,以突出产品的形象,如图1-83。

图1-82 PHILIPS投影仪

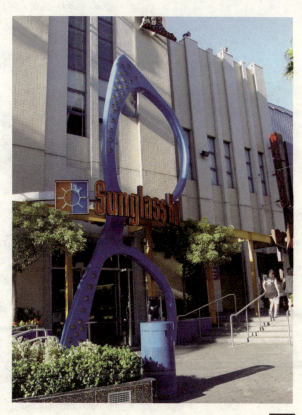

图1-83 美国好莱坞太阳镜店面

无彩色现象

无彩色系能与任何色彩谐和。无彩色系这种特性受到设计师的偏爱而成为其法宝,在家用电器设计中被广泛应用。

白色的性格最为谦逊,几乎能和各种色彩相配。能适应各种空间环境。白色具有洁净、一尘不染的色彩感觉,同时纯白色会带给人寒冷、严峻的感觉,所以在使用白色时,都会掺一些其他的色彩,成为象牙白、米白、乳白、苹果白等,白色在生活用品、服饰用色上,永远是流行的主要色彩之一,如图1-84、图1-85。

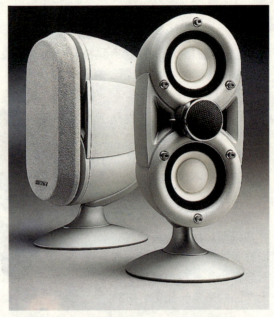

图1-84 环绕立体声音箱
设计:Sony Corporation Design Center, Kirio Masui

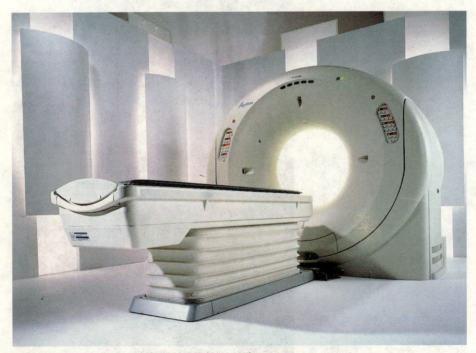

图1-85 Unit TSX-101A 计算机X射线诊断仪 设计:Toshiba Design Center

在工业设计中黑色与白色同样重要。首先,用它去衬明度高的亮色,亮色显得更亮;而衬明度低的暗色,暗色显得更有层次;去衬纯度高的艳色,艳色显得纯度更高;去衬纯度低的复色,复色显得更沉着、成熟。其次在工业设计中,黑色显得高贵、稳重、高雅,许多产品的用色,如电视、摄影仪器、高级箱包的色彩,大多采用黑色。

黑色轿车是同等轿车档次感觉最高的,黑色皮鞋最大方,黑色皮包最雅致。生活用品和服饰设计大多利用黑色来塑造高贵的品质,是一种永远流行的主要颜色,适合与许多色彩作搭配。黑色也常用在一些特殊的空间设计之中,如图1-86~图1-87。

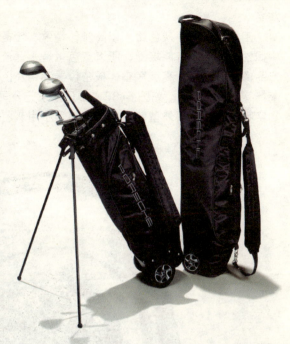

图1-86　宝时捷高尔夫球具架

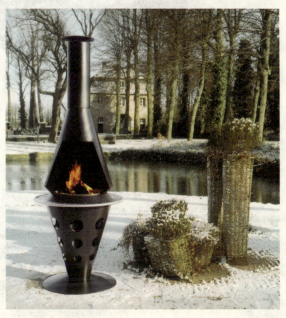

图1-87　Fleura 花园/露台炉
设计:Boudewijn Slings, Eindhoven

灰色

　　工业设计中，灰色给人以高雅、精致、含蓄、耐人寻味的印象，而且属于中间性格，男女皆能接受，所以灰色也是永远流行的主要颜色。许多的高科技产品像高级毛料、高级汽车、精密仪器都用灰色作装饰，以突出当今高科技、高情感的产品形象。如图1-88，由日本东芝公司设计中心设计的"蜗牛"系列真空吸尘器，不仅外型前卫美观，而且所用灰色更凸现了产品的精致与高雅。

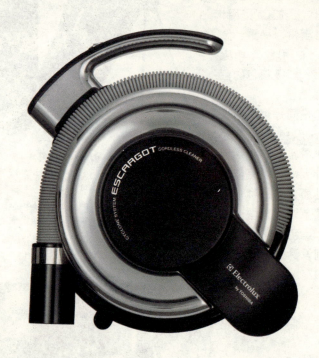

图1-88　"蜗牛"系列真空吸尘器
设计：Toshiba Corporation Design Center

材质色现象

　　金属、玻璃及陶瓷等材料的色泽光亮、质地坚实、表层平滑、反光性能强，这些材料受环境色和光源色影响很大，在设计中给人以辉煌、高贵、华丽、活跃的印象；塑料、树脂玻璃、碘化铝等色泽给人以科学发达的时代感；而木材、纸、橡胶等材料则相反，给我们的感受是自然而亲切的，源于天然的生成。

下列几种产品设计运用各种材质特性表现不同的视觉效果,见图1-89~图1-93。

图1-89　折叠式纸房子
设计：Oskar Leo Kaufmann, Dornbirn

图1-90　研钵
设计：Pil Bredahl Design, Kopenhagen

图1-91　V2 三式电筒
设计：Zweibrüder Optoelectronics GmbH, Solingen

图1-92　"极速数字手镯"运动表
设计：Scott Wilson

图1-93　Eva Solo 玻璃瓶
设计：Tools Design, Kopenhagen

1.2.3 平面设计

设计是有目的的策划,平面设计是这些策划将要采取的形式之一。在平面设计中你需要用视觉元素来传播你的设想和计划,用文字和图形把信息传达给受众,让人们通过这些形式设计元素了解你的设想和计划,这才是我们设计的目的,如图1-94。

图1-94 电影海报

作为一件设计作品,它能否生存,能否被人所接受,决定因素在于它是否具有感动他人的力量,是否顺利地传递出背后的信息,这更像我们与他人之间的人际关系,依靠魅力来征服对方。

平面设计的特性决定了它是一种达到特定目的并与之密切联系的艺术。它是科技与艺术的结合,是商业社会的产物,在商业社会中需要艺术设计与创作理想的平衡,需要借设计者的作品传达委托人的意图。这就决定了平面设计与美术不同,因为平面设计既要符合审美性又要具有实用性,以人为本,因此平面设计是一种需要而不仅仅是装饰,如图1-95~图1-96。

平面设计像其他许多设计一样,没有完成的概念,需要精益求精,不断地完善。设计的关键之处在于发现,要不断发现生活、社会、人文的种种细节与本质,通过深入地感受和体验,才能做到对设计的途径、方式与目标之间精确地把握和协调,直至使设计趋于完美。

图1-95 手册设计

形式设计——平面色彩设计基础

同时，在设计过程中，平面设计者所担任的是多重角色，需要知己知彼。调查所作设计的接受者，成为对方中的一员，但又不是投其所好，夸夸其谈，而是要真正体会、了解对方的思想与观念，因为设计者完成的设计代表着客户的产品，客户需要你的感情去打动消费者。设计要让人感动，足够的细节本身、图形

图1-96 餐具包装设计

创意、色彩定位、材料质地等等，把这些形式设计的多种要素进行有机地艺术化组合，从而传达设计者的思想并能打动欣赏的人。还有，设计师更应该明白严谨的态度更能引起人们心灵的震动。世界级的平面设计大师的作品就总能使你在观赏的同时产生强烈的共鸣并震撼你的心灵，如图1-97。

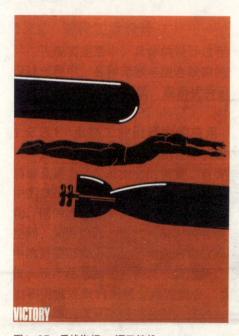 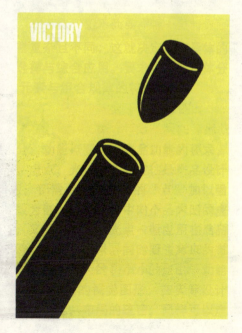

图1-97 反战海报 福田繁雄

051

传统意义上,平面设计的主要范围局限在二维领域,但随着社会与技术的不断发展与进步,平面设计不再仅仅代表出版、印刷、包装等设计类型,它已经与新兴的传播媒介紧密结合,如电视、网络等。

如图1-98,鲜牛奶的电视广告,纯白洁净的画面中只有三个物像:一杯位置相对静止的牛奶、运动的手和将这一动一静两个对象连接起来的塑料吸管。画面的布局使得主体非常鲜明,一目了然。通过手与吸管的互动,表达出此牛奶品牌会使消费者的骨骼更健壮,关节更灵活的广告内涵。

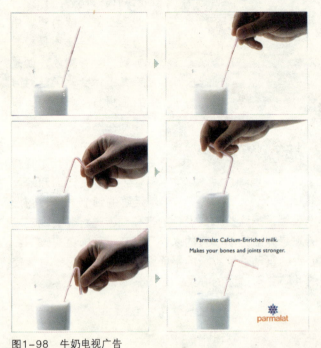

图1-98 牛奶电视广告

如图1-99,耐克运动服装的网站设计,就是运用极强的色彩对比与形式元素的灵活组合,营造出极富动感的平面效果,不仅很好地贴合耐克运动休闲系列服装的设计理念,同时也使浏览网页变得轻松、愉快。

图1-99 耐克运动服装的网站设计

1.2.4 服装设计

　　服装是人类摆脱蒙昧走向文明的标志之一，御寒、护体、遮羞是服装最初的基本功能，御寒是生理的需要，护体是生活的需要，遮羞则是精神的需要。而精神层面的需要则使人类上升到更高级智慧生物。那么随着社会的进步，人类物质基础的丰富，精神层面的需求也随之提高，服装除了其基本功能以外，已延伸出装饰、地位、宗教、身份等更多精神与社会的需要。而且这些要求因为地域、国界、民族、习俗的不同而发生变化，这就使得服装的种类、样式、色彩、内涵也千差万别，这也为服装设计提供了产生的前提与发展的空间。

　　服装设计是设计领域里的一大设计门类，是一种创造服装的思维过程。它不同于其他的设计，有着自己独特的语言结构和秩序。作为服装设计的基本着眼点，可以把服装理解成一所专门为人体建造的"房子"，"房子"的结构是否让人满意，所用的材料是否使人舒适，能否得到别人的认同，这些都是服装设计所要解决的问题，但最重要的也是首先要解决的就是人与服装之间的关系。因为没有什么别的设计产品与人体有着如此近距离而又直接的接触。所以在服装的形式与功能的对话中，人性的、温暖的、自然的、贴合人体的大方向是服装设计所应特别关注的，见图1-100。

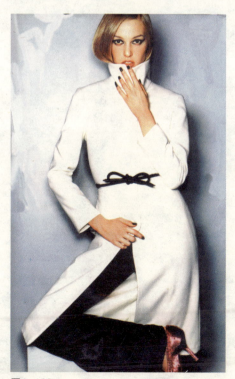

图1-100

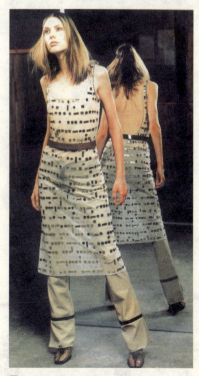

图1-101

虽然服装的视觉效果主要在着装的立体形态中呈现，但在具体设计的细节中，形式要素仍有着广泛的应用。几何元素的运用，使服装样式的翻新既有规律又变化无穷。

点的装饰使服装富于灵性与跳跃，服装以点状纹样或饰物装饰，易于形成灵活多变、富于节奏的观感。有点状纹样的面料，在人体起伏的结构之间，在人的运动过程中形成活泼而富于动感的风格样式。

点状的服装配饰或饰件则往往有着强烈的装饰与点缀作用，形成视觉的焦点与设计的点睛之处。如图1-101所示，半透明的面料上面以点状反光片加以装饰，不仅凸现了形体美，也丰富了服装的视觉语言。

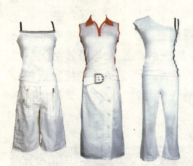

图1-102

线在服饰中运用也非常广泛，省道、拼接、开衩和公主线等线形分割使服装款式更加丰富多变。款式的线形在服装边缘施以线形装饰，以此直接烘托与加强人体的曲线美。以线形纹样构成的面料易于形成高雅而富于韵律感，以线状纹样的排列方向和分割方式导致的"错视"效应，可有效地调节比例观感，加强人体的美感并弥补不足。如图1-102～图1-104。

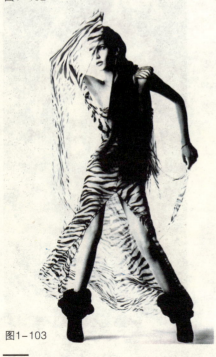

图1-103

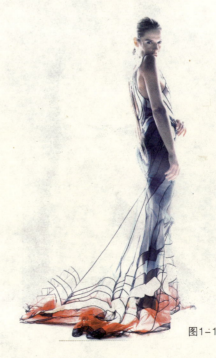

图1-104

服装面料本身就在体现面的特征，不同特征的基本型面的轮番演绎，形成一道道亮丽的时尚风景。面积较大的纹样在服装整体中也显示面的特征。传统的大面积的长裙更能体现女人飘逸、灵秀的一面，如图1-105。面状纹样在使用中必须注意所用部位与人体对应部位的协调关系，才能获得理想的视觉观感，如图1-106。

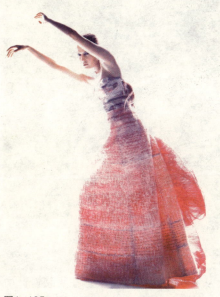

图1-105

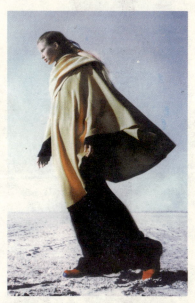

图1-106

现代裁剪技术已经不再局限于传统的量身打版的方式，"立体裁剪"即直接在人体模特上通过面料的造型获得较平面裁剪更符合人体的版型与样式。这种方式也从侧面印证了服装是包装修饰形体的艺术，包含具有三维特征的体的形式元素的运用。

在现代服装设计中，一些大胆的前卫设计师更是运用几何元素的变形，夸张的组合，创作出十分具有视觉冲击力的、富有探索性的服装作品。他们在这些服装的创作中，为我们展示了更多的方向性与可能性，如图1-107～图1-109。

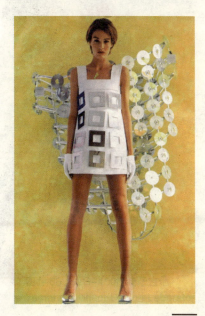

图1-107

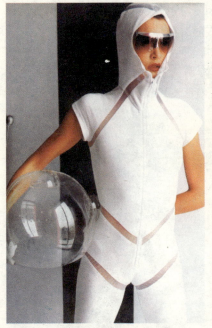
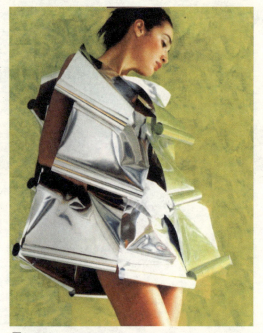

图1-108　　　　　　图1-109

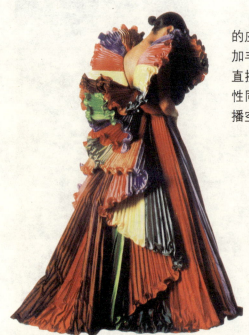

　　从某种意义上说，色彩在服装设计中的应用与体现，比其他任何设计形式都更加丰富与直接，因为服装是装扮人本身最直接的设计方式。而色彩绚丽与多变的特性同时也赋予了服装更多的表现语言与传播空间，如图1-110。

图1-110

2. 元素篇

我们在实例篇中已经看到，一切造型活动都是通过视觉形象表现出来的。一个设计方案能给我们以美的感受，除了依靠功能方面和画面上少量的设计说明之外，也是通过画面上所表现的视觉形象。视觉形象是由不同的点、线、面、体、肌理和色彩构成的。点、线、面、体、肌理是平面造型中的最小单位，而色彩可谓丰富多变，但色彩的变化都是由不同色相、明度、纯度综合叠加的结果，色相、明度、纯度代表了色彩的三个属性，它使我们能够感知并运用绚丽多变的色彩语汇。

因此我们把点、线、面、体作为形式设计的几何元素；将色彩的色相、明度、纯度作为色彩的基本元素；并把人工材质和自然材质作为材质元素，探索如何用视觉语言讲话，如何用可视的形态色彩表达自己的设计意图。

当我们运用视觉语言表达自己的某种意象或情感时，研究形态的基本元素就显得尤为重要了。平面色彩的基本元素有其自身的特性与作用。单一的元素具有一定的表情，可以表现一种概念，它们的组合可以直接反映作品的某种气氛、格调与情感。因此，掌握形态基本元素的特性，是做好形式设计以及各种专业设计的基础。

2.1 几何元素

2.1.1 点

2.1.1.1 点的定义

当我们从科学理论的角度出发，以逻辑推理的理性思维为基础，认为点是只有位置而没有大小的几何单位。点是线的开端和终结及两线的相交处。

而我们以艺术角度出发，以视觉经验和心理效应的形象思维为基础，认为点是具有空间位置的视觉单位。面是基础，点、线都是面的特殊形态，它没有上下左右的连接性和方向性。点有大小，但其大小不允许超越视觉单位"点"的限度，超越这个限度，就失去了点的性质，就成为"形"或"面"了。点是一种相对的印象。

如图2-1所示：作为视觉单位的"点"，其大小超越一定限度，就失去了点的性质，就成为"形"或"面"了。因此要注意点的面积避免过大。

图2-1

点的定义是相对的，以图2-2和图2-3为例，当某些很微小的图形放大，它的形状就会变得明显，致使感觉它是图形，而作为点的特征被削弱。

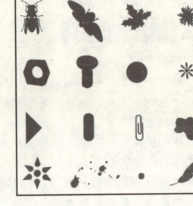

图2-2　　　　　图2-3

2.1.1.2　点的特征

点的最主要特征就是"小"，但这种心理感受是相对的。正如前面所讲到的，这完全取决于它与背景环境的对比而确定，天体中的火星、木星等行星体积虽大，但在浩瀚无垠的宇宙的衬托下，我们视它们为一个点。用相对的观点来看，物像只要具有集中性，皆可视为"点"元素。例如，某个广场相对于它所存在的区域景观来说是个"点"元素，而广场相对于广场中的雕塑、人物来说却是"面"的元素，那么这些广场中的雕塑、人物就成为了"点"元素。

那么在设计上，点在平面或空间中的意义，则完全取决于相对面积或相对体积。点在人们传统的心理感受中，一般是球形或圆形的，但在具体设计中，只要在环境对比关系中是个相对小的物体，那么无论其形态如何，都可称之为"点"元素。

如图2-4，从卫星上来看我们的世界，巨

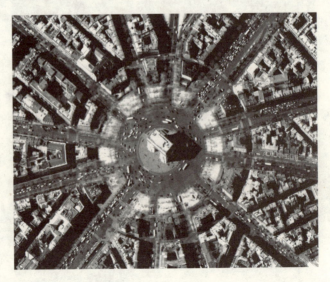

图2-4

大的建筑都变成了灰色的小方块，而路面上的汽车变成了更小的白点。

现实中的事物之间由于某些特定因素形成的虚拟空间或视觉空白，也会在我们的心理感受中形成"点"的感觉，也就是所谓的虚点。

如图2-5 一张白纸上的细小圆洞，在我们的心理认知中形成点的感受。如图2-6 紧密排列的直线中，断开的地方形成了视觉空白，同时也在我们的视觉感受中形成"点"。

图2-5

图2-6

2.1.1.3 点的作用

点是力的中心。点在平面的空间中，具有张力的作用。它在人们心理上有一种扩张感。在设计中，点成为视觉的焦点，也是设计的关键。

图2-7、图2-8 两幅图，巧妙地运用点元素，使画面的中心明确，张弛有度。

图2-7

图2-8

2.1.1.4 点的造型表达

点无论其形状怎样，只要体量在环境中很小，都会被我们视为点，当平面上只有一个点时，无论这个点的大小如何以及位于画面上的哪个位置，都会让观察者的视线集中在它上面，成为视觉中心。但是需要注意的是，背景环境的

复杂程度对于点的造型表达产生直接的影响。当点与背景之间的反差对比强烈时，点的一些细节特征会变得明显，反之，则点的造型特征会被忽略。

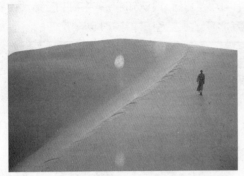

图2-9

图2-10

大家观察图2-9、图2-10这两幅照片，画面中都有一个人物形成"点"的视觉感受，而这个"点"成为画面的视觉中心，显然，画面上背景越素雅、纯净，我们对这"点"的关注就越加显著。

整齐与规则的秩序都会引起我们的注意，同样，杂乱环境中意外出现的规整，也会引人注目。这两种反映表明，感觉系统具有节省注意力的倾向，这一倾向符合波普尔不对称原理。为了节省注意力，感官系统只监测能引起新的警觉的刺激分布变化。如图2-11。

当画面有两个或两个以上的点进行有规律的排列时，视线将会按照从大到小的顺序移动，形成动感和秩序的表现。如图2-12。

图2-11

图2-12

2.1.2 线

2.1.2.1 线的定义

在科学研究领域中认识线是以逻辑推理的理性思维为基础，认为线只有长度而无宽度，是抽象的概念。

当以视觉经验和心理效应的形象思维为基础来看待线，认为线是点的轨迹，线有宽度，但以长度为主要特征。点与线都是面的特殊形态，彼此不是绝对的概念，而是一些相对的印象。既然线的本质是一个面，就有可能出现肌理和色彩的效果。

2.1.2.2 线的特征

艺术更多依据人的视觉经验和心理效应。在形式设计中，线是面的特殊形态，它的宽度特征与长度相差过于悬殊，以至小到可以忽略的程度。

从线的定义可知，本质上线是宽度很窄的面，主要以长度为特征。因此线具有形态和肌理两大特征。在构成画面的所有基本元素中，线是最活跃多变并且最富于个性的一种元素，因此线所呈现的形态也是十分丰富的。

2.1.2.3 线的形态

线在形式设计中，大体可以分为三类：
（1）面的轮廓线（面的属性）
（2）面与面的交界——结构线（空间的属性）
（3）平面上独立存在的线（线的属性）

线的形状千姿百态，归纳起来可分为两种形式：直线和曲线。
直线包括：折线、锯齿线（改变方向的直线），如图2-13。
曲线包括：弧线、波动线、螺旋线、圆或椭圆线等，如图2-14所示。

图2-13　　　　　　　　　　　　图2-14

在自然界中，线的形态表现比单纯几何形体复杂得多，具有更加多变的特

征。比如我们上空连绵不断的高压线这种很具象的线的形态，还有许多具有长度特征的景物都可以视为线条艺术。如图2-15、图2-16所示，蜿蜒曲折的河流、流沙被风吹过的波纹、笔直向前的高速公路等，这些景物，无论在普通大众眼里，还是在艺术创作者的画面中，都给我们一种线的感受。

图2-15

图2-16

众多同类细小单元组成的线条沿着特定轨迹的集合，也能决定线的形态。如图2-17所示各种虚线，同样使线的形态发生相应变化，呈现出多种艺术效果。

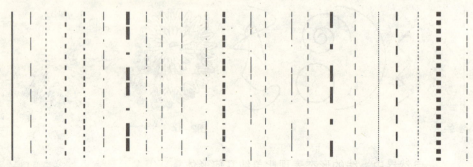

图2-17

2.1.2.4 线的排列

许多线条集结后，会产生多种艺术效果。一般讲，线条与线条之间的关系，不外乎平行、相交，直线或曲线（包括圆、椭圆）之间相切以及中心放射等状态。如图2-18～图2-20。

按视觉习惯，将直线、曲线、波纹线或粗细不匀的线进行平行、交错、相切、放射等方式的排列，可以产生动感、立体感等艺术效果。如图2-21、图2-22。

图2-18 曲线

图2-19 直线

图2-20 射线

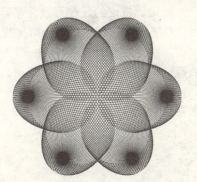

图2-21

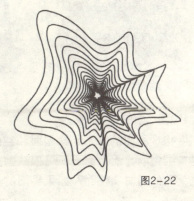

图2-22

如果将两组排列的线交叠，会使线的形态变得更加复杂，能够产生出更加丰富多彩的视觉效果。如图2-23、图2-24所示。

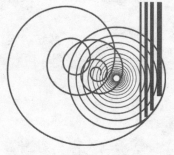
图2-23

图2-24

2.1.3 面

2.1.3.1 面的定义

以逻辑推理的理性思维为基础，认为面有长、宽、面积而无厚度。

从艺术学的角度来看，面是指二维空间中，由轮廓线决定的形态，这是以人们的视觉经验和心理效应的形象思维为基础的。面是实际物体的表面，是体的基础。点、线都是面的特殊形态。

如果我们将现实中的物体的一切外部特征去掉，只保留它的轮廓形状，那么它们就像图2-25中的剪影，只体现出面的特征。

图2-25

2.1.3.2 面的感知

构成画面的基本元素是面和空间。研究平面关系就是研究空间关系。平面是二维空间，而折面可不可以认为是两个二维空间相连呢？曲面可不可以认为是平面的扭曲变化呢？如果平面的旋转或曲线的移动属于三维空间，那可不可

以认为是二维空间的叠加呢？艺术包含科学，而又不是科学，就像我们许多人一样，在实际生活中不太像科学家那样，总是用严谨的科学理论来界定某个事物，或者总是要把一个事物分解成某些公式。那么，我们是怎样来认知生活中物像的面呢？

许多情况下，我们在最初观察事物的时候是靠形象思维的，它的依据是人的视觉经验和心理效应。在人的视觉中，感受到的都是客观物体的表面，纸是面，皮肤是面，钢板是面，房屋的墙面，马路的路面，山脉、江河、花草的表面等等。人们不是没看到它的其他因素，而是从感受上，它们的主要特征不过是一些形形色色的平面或曲面。

那么我们可不可以这样认为，一个正方形是六个平面的组合？一个圆是由360°闭合曲面组成？试着看以下图形。哪些是你感觉中的面？它们到了什么程度你就认为是体而不是面？

通过观察图2-26、图2-27，我们可以看出，当一个具有长、宽特征的"面"逐渐增加高度（或厚度）的特征时，就会给我们体的感觉。而面的特征就会削弱。

图2-26　　　　　　　　图2-27

2.1.3.3 面的联想

我们都具有联想能力，对于习以为常或记忆深刻的图形、符号或文字，即使去掉其闭合轮廓线中的某些线段或是只保留局部特征，我们仍能凭借视觉经验联想出该面的完整形态或具体特征，如图2-28、图2-29所示。

联想的面中，没有被去掉的线称为标识线。构成一个可以会意的联想面是有条件的：首先是反映面的形态特征的标识线不能去掉，否则会导致联想面相对真实面的误差；其次是标识线的形状与位置必须符合视觉经验，否则会使联想面失真或令人费解。

图2-28 联想的图形　　　　图2-29 联想的文字

2.1.3.4 面的集合

人的眼睛具有归类能力，即使没有轮廓线，由众多同类细小单元的集合也能决定面的形态，俗称虚面、镂空的面，如图2-30。

如图2-31，复杂的面聚集在一起，使我们清晰感受到其轮廓形态。

一般情况下，以轮廓线围成的形体作为主体，而将轮廓线以外的背景作为

图2-30

图2-31

图2-32

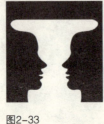

图2-33

图2-34

衬托，前者又称为正面，后者为负面。负面的形态被动地取决于正面。

但是共轮廓线的面从艺术上改变了上述看法。它将两个互补的面巧妙地拼凑在一起，使其中一个正面正好为另一个的负面，如图2-32～图2-34。

2.1.3.5 面的特征

由封闭轮廓线形成的面一般具有两大特征，即面的形态与面的肌理和色彩。

面的形态概括地分为抽象的几何形态与具体的写实形态两大类。几何形态如各种抽象的符号、标示、几何图形、规整的描绘图样等，这些形态往往需借助绘画工具或专门的软件画出，如图2-35；具体的写实形态如介绍各种自然事物的图片、山水风景的照片等，则大多采用拍摄手段，也有采用绘图工具软件制作的，如图2-36。

面的肌理和色彩将在2.4.3 肌理感觉和 2.2 色彩元素具体阐述。

图2-35 面的几何形态

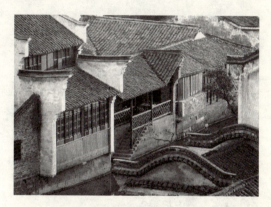
图2-36 面的写实形态

2.1.4 体

2.1.4.1 体的定义

立体派把自然物归结为体——球体、锥体、柱体的组合，并把这些几何元素作为创作的基本素材。按照几何学的定义，认为体是面移动的轨迹，见图2-37。

在现实当中我们接触到的任何一个立体的事物都具有长度、宽度、高度这三个特征，不管多么复杂的一个体的形态，都可以放置在一个封闭的含有长、宽、高的三维空间中。如果构成空间的主体不是体块，而是线和面，也就形成了空间曲线和空间曲面。我们把这种占有长宽高的空间形式或在这种空间限定中的形态统称为"体"，如图2-38。

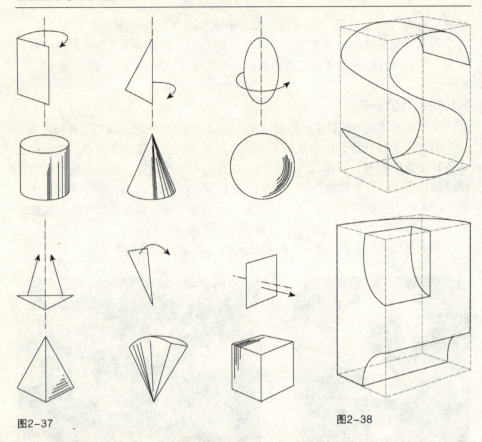

图2-37

图2-38

2.1.4.2 体的表达

体的形态除了能将其做成立体的含有长宽高的具体形态以外,还可以在平面上表现,这种在平面上表现的体的效果不亚于前者。这种平面上表现体的形态在传达、记录、保存、管理以及在实现实体化的创意时是非常重要和必要的过程。如何将体表现于平面上,这就出现了体的表达方式问题。

1.透视法

透视法是众多艺术家所钟爱的一种方法,也是把体、空间表现于二维画面的首要途径。这是一种把形态按我们看到的重新表现出来的一种方法,用这种方法能够在画面上忠实地表现出立体感。这种现象在平面中普遍存在。它虽然不是真实的体,但肉眼所见尤为真实,充满魅力,故为形态构成方式中的重要一课。

透视的概念是为了在画面上体现各形体或形体各部分之间的纵深关系而引入的。透视的基本表现方法可以简明地概括为"近大远小",从而体现各部分之间的纵深关系,见图2-39。

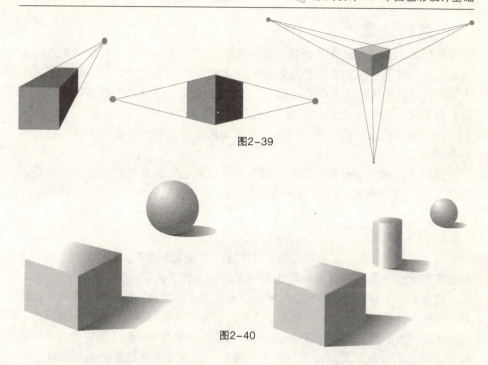

图2-39

图2-40

一般情况下,在画面中运用透视方法表现体的时候,注意以下两种情况:

在画面上表现纵深关系时,一般习惯于将画面下部定位为近处,由下往上对应由近及远(也有少数例外情况)。

在上图中,除了用大小表现纵深关系外,各形体之间的位置关系也是极为重要的因素。如果确定最近和最远两个形体以后,那么位于这两个形体之间的形体,其纵深位置肯定处于二者之间,该形体的大小往往被忽略或修改,如图2-40。

2.其他方法

在体的表示方法中,还有一些其他方式,如正投影图(垂直投影)法,等测图、斜投影图法,展开图法等。

几何元素中的点、线、面、体是各自独立的,但同时又是紧密相连,互不可分的,点本身由于形状的变化、面积大小的改变和观察距离远近的不同,会给我们由点到面甚至由点到体的视觉转变。而点的单向排列,会为我们呈现出线的视觉状态,多向阵列又形成了虚面的形态。同样,线的首尾相接就限定出一个面的轮廓,而一个面,当它的长宽比例十分悬殊时,就又转变成线的视觉形态,由此可以看出,点、线、面、体虽然可以单独研究它们的各自特征,但有时它们之间的界限并不是绝对清晰的,甚至是十分模糊的,这就要求我们既要分清它们各自的独特性,又要认识它们的紧密联系。

2.2 色彩元素

我们看到的世界充满着色彩,这些色彩千变万化,几乎没有相同的色。而人的视觉系统能够辨别多少种颜色呢?日本的山口正幸曾统计,人的视觉系统大体可以分辨的颜色在200万~800万种之间,这是一个惊人的数字。然而色彩的无穷变化,都是由色相、明度、纯度综合叠加的结果。

因此我们把色彩的元素归纳为:色相、明度、纯度,以更好地探讨色彩的组合规律。

光对人的视觉功能极为重要,没有光就没有色彩的感觉,光使万物生辉。因此,我们在研究色彩的基本元素之前,先来了解色彩原理。

2.2.1 色彩原理

人类认识色彩最初源于朴素的视觉体验。在视觉体验中,既能看到色彩,也能感受到光,在黑暗中什么色彩也看不见,可见没有光就没有色彩。

随着物理学与解剖学等科学的发展,人类对光与色彩的认识逐步深入。物体的色彩是人的视觉器官在光的刺激下,将信息传到视觉中枢而产生的一种反应。光是色彩产生的原因,色是感觉的结果。光源的色彩取决于射入眼中光线的光谱成分,即光的波长。因此,光、物像、视觉,是认识色彩的三个基本条件。

2.2.1.1 光与色

唤起我们色彩感觉的关键在于光。那么,什么是光呢?光在物理学上是一种客观存在的物质(而不是物体),它是一种电磁波。根据物理学证实,光同X射线、电波一样是一种电磁波辐射能,但可以引起色觉反应的只是很小的部分,如图2-41所示。

图2-41 电磁波表

所谓电磁波如同独自引起空间电场与磁场状态的变化,一般用数学方式表示成水的波纹形状。作为电磁波就有波长,根据电磁波的长短其性质完全不一样。只有波长在380~780μm之间的电磁波才能引起人的色知觉。这段波长的电磁波叫可见光谱或光谱色。小于或大于上图所示的光,一般为不可见的光线或为白光。

1666年，英国物理学家牛顿，将太阳光引入暗室，通过三棱镜投射到白色屏幕上，结果光线被分解成红、橙、黄、绿、青、蓝、紫七色带。如图2-42，各种色因其波长的折射率不同而产生不同的色彩，红色折射率小，紫色最大。

波长与色的关系见图2-43，这七种色光用三棱镜不可再分。实验证明：白光是由七种颜色混合而成，光色相加，光度变亮。

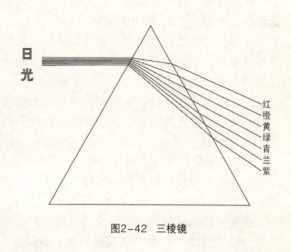

图2-42 三棱镜

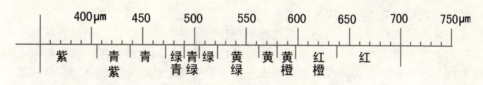

图2-43 波长与色的关系

2.2.1.2 光源色

光源色是我们日常生活中经常接触到的，如阳光、白炽灯光、荧光灯光、霓虹灯光等色彩效果，虽然它们都是光源或发光体，但它们的光色是不同的。如前所述，因为太阳光以同样的比例包括各波长的光，所以看上去似乎是一种白色的。但白炽灯的光所包含黄色和橙色波长的色光较多，所以看上去显得带有黄色；而荧光灯所含蓝色波长的色光较多，红色波长的色光较少，因此看上去带有蓝色。其他光源同理。这样就使不同光源发出的色光，由于其中所含波长的比例、分光量的强弱不同，表现出各种各样的光色效果。光源色的不同影响物体色的变化。

2.2.1.3 物体色

现实中的许多物像是不发光的，如工业机械中的零部件、大部分的动植物、室内的一些家具以及我们经常用到的许多颜料等，那么它们的色彩是从哪里来的呢？

光源发出的光线直接进入视觉是不会显现物体色的，而光源照射到不透明的物体，一部分光线被物体所吸收，剩下的通过物体表面反射进入我们的视觉，这部分光线使我们感知到物体色。如阳光照在白色的物体上，白色物体完全不吸收光，全部反射出来，白色物体包含的等比例的各种波长光，使我们可以看到物体是白色的。

灰色物像同样等比例反射阳光中各波长的光，但不同于白色物体的完全反射，灰色物像将各种波长的光少量吸收，余下的再反射出来，因此看起来比白色显得暗一些。

黑色与白色相反，将光色完全吸收而不再反射，结果我们就看到黑色物体。

红色的物像只反射阳光中以红色为中心的光谱色，吸收所余的光色，因此具有明显的红色。

透明物体的色彩是由它自身透过的色光决定的。绿色玻璃所以呈现绿色，是因为其透过绿色光而吸收其他色光的缘故。

因为每一种物体对各种波长的光具有选择性的吸收、反射或透射的特性，所以它们在相同的光源、距离、环境等条件下，就有不同的色彩差别。人们习惯地把光照下物体色彩效果称之为物体的"固有色"。所谓固有色，并不是一个非常准确的概念，因为物体本身并不存在恒定的颜色。在人们还没有掌握色彩的光学原理之前，并没有认识到物体的色彩是物体对光的反射、透射与吸收引起的视觉反映，人们误认为物体本身具有固有不变的色彩。物体固有色的提法虽然不够科学，但物体固有的颜色特性绝不会因光源色而改变物体色。例如黄色光线下的红色物体，绝不会因其在黄色光线下而变成黄色物体，因为红色并不具备完全反射黄色光线的特性。总之，物体色既决定于光的作用，又决定于物体的特性，光与物体特性是构成物体色彩的两个不可缺少的条件，缺少一方也不能感觉到物体的色彩。

2.2.1.4　光色混合与颜色混合

光色混合与颜色混合是不同的，光色混合为加色混合，是光线的增加，两种色光混合，光的亮度是两种色光之和，相加光线越多，光度越强，也越接近白色。

牛顿用三棱镜将白色阳光分解得到红、橙、黄、绿、青、蓝、紫七种色光的光谱，这七种色光的混合又产生白光，因此他认为这七种色光为原色。

1802年生理学家汤麦斯·杨根据人眼的视觉生理特征，提出了新的三原色理论。

他认为色光的三原色并非红光、黄光、蓝光，而是朱红光、翠绿光和蓝紫光。这种理论又被物理学家马克思韦尔证实。他通过物理试验，将红光和绿光混合，这时出现黄光，然后掺入一定比例的紫光，结果出现了白光，如图2-44。

颜色混合为减色混合,是光线的减少,两种颜色混合后,光度低于两色原来所有的光度,混合的颜色越多,被吸收的光线也越多,光度越暗,也越接近黑色,如图2-45。减色混合主要应用于颜料领域,所以也是传统艺术所使用的色彩系统。

在色彩科学的环境中,发现每一种色彩的形成,不仅有其对应的光谱色,而且还有"同色异谱"的现象发生,也就是同一色彩除了单一光谱外,还可以用不同波长的光混合产生。而所有的颜色都可以由几个基本色彩混合出现。

物理学家大卫·鲁伯特进一步发现,染料原色只是红、黄、蓝三色,其他颜色都可以由这三种颜色混合而成。他的这种理论被法国染料学家席弗通过各种染料配合试验所证实。从此,这种三原色理论被人们所公认。

三原色就是三色中的任何一色,都不能用另外两种原色混合产生,而其他色可由这三色按照一定的比例混合出来,这三个独立的色称为三原色或三基色。品红、柠檬黄、湖蓝三原色处于一个正三角形的三个角所指处。而橙、绿、紫也正处于一个倒等边三角形的三个角所指处。三原色中任何一种原色都是其他两种原色之间色彩的补色;三间色中任何一种间色都是其他两种间色之原色的补色。而牛顿色相环是较为科学的早期表示方法,如图2-46。后来人们把太阳七色概括为六色,并把它们圈起来头尾相接,变成六色色环,在三原色与三间色中十分明确地区分开来。

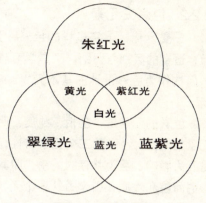

图2-44 色光三原色

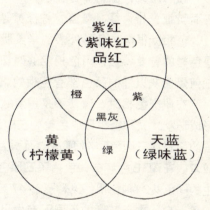

图2-45 染料三原色

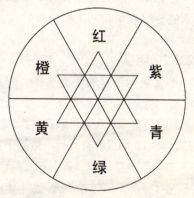

图2-46 三原色与三间色的关系

2.2.2 色彩三元素

千变万化、丰富多样的色彩，如果想要——研究，那便过于繁杂，然而，适当的区别与归纳，又是学习与运用所必需的。因此，我们把所谓的色彩属性作为色彩设计的基本元素，了解各种色彩之间的共同规律以化繁为简。

色彩的元素是：色相、纯度、明度。任何色彩的变化都是由色彩的三个元素构成的。色彩的三个元素特性，是确定色彩的基本标准。色彩的三元素是互为影响、互为共存的关系，即其中任何一个元素的改变都将会影响到色彩的面貌和性质，引起另外两个元素的改变。

2.2.2.1 色相

顾名思义，色相即各类色彩的相貌，就是一种颜色区别于另一种颜色的表面特征，如大红、普蓝、柠檬黄等。

色相就很像是色彩外表的华美肌肤。色相体现着色彩的外向性格，色相是色彩的首要特征，用色相能够确切地表示不同颜色的色别的名称。事实上任何黑白灰以外的颜色都有色相的属性。

在研究色相时，通常不是用直线排列表示色相系列，而是将其首尾相连形成环状，又称色相环或色轮。在RGB色域中，R、G、B三原色在色环中所占的面积比三间色CMY所占的面积大得多，这就表明，三间色的表现能力比较差。在RGB色环中，包括了三原色、三间色，在间色以及由它们之间再产生的间色共24种色相。见彩图2-47、彩图2-48。某一颜色在调色时，不管它加黑、白，由于灰度的不同而产生出上百种颜色，但这百种颜色都属于同一种色相。

色相的表现是色谱变化，如果将某一纯度的色相变化按顺序加以排列，得到的分配效果叫"色相推移"，见彩图2-49。

2.2.2.2 明度

明度是指色彩的明亮程度，对光源色来说可以称光度；对物体色来说，除了称明度之外，还可称亮度、深浅程度等，也就是色彩中的黑白灰关系。

明度好像隐藏在色彩肌肤内的骨骼，支撑着整个色彩体系的空间结构，在色彩的三要素中，明度具有一种不依赖于其他属性而单独存在的独立性。

三原色（红、绿、蓝）与三间色（黄、青、紫）的明度也不同。黄色的明度最高（98），依次是青色（91），绿色（88），紫色（60），红色

(54),最低是蓝色(30)。明度的表现是明暗变化,如果将某一色彩的明暗变化按顺序加以排列,得到的分配效果叫"明度推移",见彩图2-50。

2.2.2.3 纯度

纯度是指色光波长的单纯程度,又称为彩度、饱和度,是指色彩的纯净程度,即有彩色系中每种色彩的鲜浊程度。它体现了色彩内向的品格。同一个色相,即使纯度发生了细微的变化,也会带来色彩性格的变化,纯度的表现是极其丰富的鲜浊变化,颜色中以三原色红黄蓝为纯度最高色,而接近黑白灰的色为低纯度色。

黑白灰属无彩色系,即没有纯度。

任何一种单纯的颜色,倘若加入无彩色系中任何一色混合即可降低它的纯度。凡是靠视觉能够辨认出来的、具有一定色相倾向的颜色都有一定的鲜灰度,而其纯度的高低取决于它含中性色黑白灰总量的多少。纯度的表现是极其丰富的鲜浊变化,如果将某一色相的纯度变化按顺序加以排列,得到的分配效果叫"纯度推移",见彩图2-51。

2.2.3 色立体

色立体(Color Solid)是色相、明度、纯度坐标组成,以三维方式表述的类似球体的色彩立体模型,其中每一色均以其色的属性量值而处于特定的空间坐标值区。基本结构大致可用地球仪比拟:"北极"为白色,"南极"为黑色,连接两极而贯串球心的是无彩色系组成的中心轴,此轴以外的色域为有彩色系,"赤道"是色相环,球体表面是纯色及纯色加白或加黑形成的各种清色系色组,球体内部则是含灰的多种色的浊色色组。球体纵轴方向为明度系列,横轴方向为纯度系列,中心轴一侧的断面为等色相面。如图2-52。

全世界自制国际标准色的国家有三个,它们的代表机构是美国的蒙赛尔(Munsell)、德国的奥斯特瓦尔德(Ostwald)及日本的色彩研究所(P.C.C.S)。

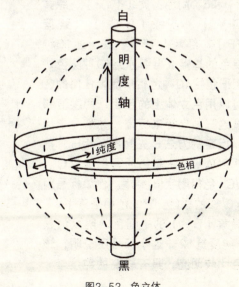

图2-52 色立体

2.2.3.1 蒙赛尔色立体

蒙赛尔(Albert H. Munsell 1858～1918年)，美国色彩学、美术教育家。美国光学会(OSA)对他所提出的表色体系进行多年反复测定并几度修订，于1943年发表了"修正蒙赛尔色彩体系"。由于其科学的精度，便于管理，成为国际上通用的色彩系。

蒙赛尔颜色立体如图2-53所示，中央轴代表无彩色黑白系列中性色的明度等级，黑色在底部，白色在顶部，称为蒙赛尔明度值。它将理想白色定为10，将理想黑色定为0。蒙赛尔明度值由0～10，共分为11个在视觉上等距离的等级。

在蒙赛尔系统中，颜色样品离开中央轴的水平距离代表饱和度的变化，称之为蒙赛尔纯度。纯度也是分成许多视觉上相等的等级。中央轴上的中性色纯度为0，离开中央轴愈远，纯度数值愈大。蒙赛尔颜色立体水平剖面上表示10种基本色。如图2-54所示，它含有5种原色：红（R）、黄（Y）、绿（G）、蓝（B）、紫（P）和5种间色：黄红（YR）、绿黄（GY）、蓝绿（BG）、紫蓝（PB）、红紫（RP）。在上述10种主要色的基础上再细分为40种颜色，全图册包括40种色相样品。任何颜色都可以用色立体上的色相、明度值和纯度这三项坐标来标定，并给一个标号。标定的方法是先写出色相H，再写明度值V，在斜线后写出纯度C。HV/C=色相明度值/纯度。例如标号为10Y8/12的颜色：它的色相是黄（Y）与绿黄（GY）的中间色，明度值是8，纯度是12。这个标号还说明，该颜色比较明亮，具有较高的纯度。

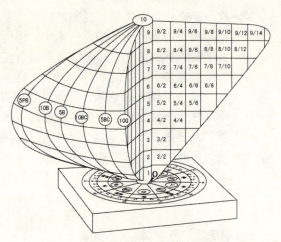

图2-53 蒙赛尔颜色立体示意图

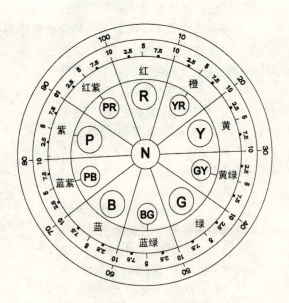

图2-54 蒙赛尔色相的标定系统

2.2.3.2 奥斯特瓦尔德色立体

奥斯特瓦尔德（1853~1952年）是德国的物理化学家，因创立了以其本人为名字的表色空间而获得诺贝尔奖金。该颜色体系包括颜色立体模型，如图2-55所示。

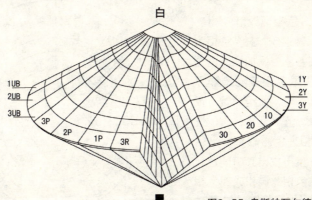

图2-55 奥斯特瓦尔德色系的颜色立体

奥斯特瓦尔德颜色体系的基本色相为黄、橙、红、紫、蓝、蓝绿、绿、黄绿8个主要色相，每个基本色相又分为三个色相，组成24个分割的色相环，从1号排列到24号。如图2-56。

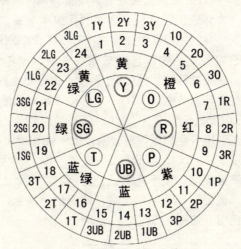

图2-56 奥斯特瓦尔德色系的色相环

2.2.3.3 P.C.C.S立体色

P.C.C.S (Practcal Color Co-ordinate System)，是由日本色彩研究所对上述两种色立体综合研究，于1964年发表的色立体的色彩设计应用体系，其显著的

特点是：注重解决色立体的应用价值，并将蒙赛尔色彩表述法与色调区域（系统化色名、色彩设计的色觉）、习俗的物体色名三者有机统一，集以上两大表色体系的优点，又注重于色彩设计的方便应用，从而为专业工作者提供了一个极有应用价值的色立体配色工具。

P.C.C.S色相环以红、橙、黄、绿、蓝、紫这6个主要色相为基本色相，在各色中间加插一两个中间色，其头尾色相按光谱顺序为：红、橙红、橙、黄橙、黄、黄绿、绿、蓝绿、蓝、蓝紫、紫、红紫。这12色相是色彩教育标准色相。如果进一步再找出其中间色，可制出12基本色相，调和成24色相环，并以1～24编号标定，如图2-57。

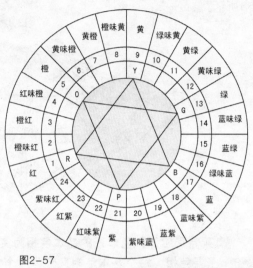

图2-57

P.C.C.S用九级来表示明暗，用一连串数字表示明度的递增。物体表面明度和它表面的反射率有关。反射的多，吸收的少便是亮的；相反便是暗的。P.C.C.S着眼于色彩设计应用，因此是以视觉的物体色的最明亮或最深暗的色作为白、黑的基准。按视感等差划分的9个明度，白在最上端，黑在最下端，中间配置等感差的灰色7级，整个明度阶段依序为1.0、2.4、3.5、4.5、5.5、6.5、7.5、8.5、9.5等数值表示。在第9级纯度，并将从灰到艳各色加以等差分割，以S（saturation，饱和度）为其标度单位。以1S～3S为低纯度区，4S～6S为中纯度区，7S～9S为高纯度区，便于色彩设计应用。越靠近无彩竖轴，彩度便越低，离无彩轴远则彩度高，端点便是纯色，也就是光谱上该色之色相。如图2-58。

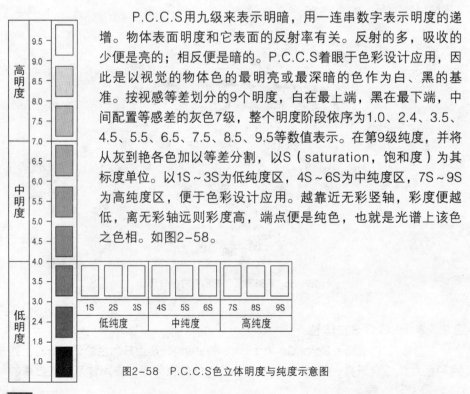

图2-58 P.C.C.S色立体明度与纯度示意图

P.C.C.S 表色系最大的特征是加入色调的概念。一般在色彩的三属性中，色相比较容易区别，而明度和纯度则较难区别，因此P.C.C.S 将明度与纯度并在一起考虑，便产生了调子，分成五个色调，即白、浅灰、中灰、暗灰、黑。如图2-59。

名称	纯度色阶	色调缩写
01 鲜（vivid）	9S	V
02 明（bright）	7S、8S	B
03 亮（high bright）	7S、8S	HB
04 强（strong）	7S、8S	S
05 深（deep）	7S、8S	DP
06 浅（light）	5S、6S	IT
07 浊（dull）	5S、6S	D
08 暗（dark）	5S、6S	DK
09 粉（pale）	1S～4S	P
10 浅灰（lightgrayish）	1S～4S	LTG
11 灰（grayish）	1S～4S	G
12 暗灰（darkgrayish）	1S～4S	DKG

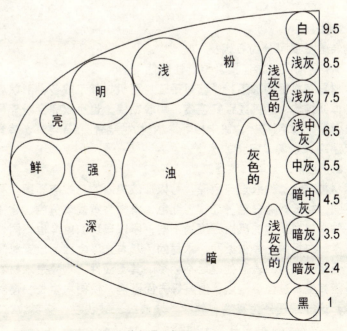

图2-59 P.C.C.S色立体色调示意图

2.3 材质元素

作为形式设计的基本元素之一，材质元素起着承载和实现运用几何元素与色彩元素设计意图的重要作用。如果说，几何元素与色彩元素更多的是人类文明与思想的总结与提炼的话，那么材质元素则是人们对技术与科学研究的历史写照。前两者是精神的反映，后者是物质的写照。

2.3.1 自然材质

顾名思义，自然材质是人们直接取自自然中的事物，它是指自然界本身存在的、可以供人们直接使用或经过简单加工后仍能保持其原始形状的材料。这些材料有人们广泛应用的木材、石料、黏土、棉麻丝毛皮革等等。

2.3.1.1 木

1. 概述

木材是一种可再生的绿色环保资源，也是人类使用最早的材料之一。在古代，我国木材资源丰富，分布广泛，取材方便，使其成为华夏文明五千年历史中使用最为普遍的材料，雄伟的木制建筑与精致的木制家具就是直接的反映。现代木材的应用领域更加广泛，除传统的建筑、交通、家具外，木材更广泛地应用在乐器、音响、运动器材甚至军用领域。如此广泛的应用领域是与木材特有的特性分不开的。

2. 特性

木材的特性主要可分为三大类：

（1）易加工、易连接、传导性能低

木材具有良好的加工特性，可手工，可机械加工成各种形状。连接方式有传统的榫卯结构、木钉或铁钉连接、用胶粘接，也可以完全粉碎再经高温高压工艺粘合等，如刨花板、锯末板等。木材的导热性、导电性、传音性都较小，给人以温暖、亲切、安全的感觉。

（2）色彩、光泽、纹理

木材具有天然的纹理与色泽，可以形成美丽的花纹与图案。不同的木材颜色也不同，如云杉为白色、红柳为红色、桑树为黄褐或黄色、紫檀为黑色等；由于各种木材对光线的反射程度的不同，所以显现的色泽也不同，如云杉有很好的光泽，白杨的光泽很柔和。木材的色彩与光泽会因为放置时间的长短发生变化，但经过很好的表面处理后不会影响其美观性。木纹是木材本身特有的纹理，是因其生长过程中气候、温度等方面影响，使树木生长快慢发生变化形成的纹理。这些纹理分为直纹、斜纹、波浪纹、皱状纹、交错纹、螺旋纹等。

（3）易腐朽、易虫蛀、干缩湿涨

木材是一种有机质，易受细菌分解和侵蚀。同时受到空气环境温度与湿度变化的影响，会引起涨缩，导致开裂变形等。所以天然木材原料在使用前都要经过复杂的烘干和防侵蚀处理。

2.3.1.2 石

1. 概述

石材是古老而年青、传统而新潮的装饰材料。石头是组成我们地球的主要成分，就在我们脚下随处可见。地球是一个由气体和液体无机物构成的巨大的球体，温度慢慢冷却下来后凝结成一个固体的地核。在压力下，地壳开始形成，比重大的矿物质在地核的外部聚集起来，随着地壳慢慢变厚，它在地核外的压力逐渐增大，并从内部产生热量，释放出的矿物质气体逐渐变成结晶体和其他固体形状。石材中的矿物质就来自形成地壳的液体或气体物质。随着地壳开始膨胀，岩石受到侵蚀，大约一亿年以后，才形成矿物质地床。许多矿物层就是现在的矿山。

天然石材是最古老的建筑材料之一，由于石材质地坚硬的特点，使其广泛应用在建筑、生产与生活中。在人类历史的早期，石头经开采并简单加工后直接应用在建筑中，历史上许多建筑奇迹就是用无数巨大石块精密堆砌起来的。如举世闻名的埃及金字塔、墨西哥的玛雅古城等。我国东汉时就有全部由石头建成的建筑；隋唐时代中国的石头建筑更是达到鼎盛期，石窟、石塔、石碑都有相当杰出的代表作；宋代工匠在惠安建成了全石结构的崇武石城，异常壮观；明、清两朝代的故宫宫殿基座、栏杆都是用汉白玉和大理石建造的。

而随着社会的进步，科技的发展，现在的石料很少再被大块地直接使用，而更多地是经过深入加工做成装饰材料来使用。

2. 特性

石材主要具有以下几种特性：

（1）具有蕴藏量丰富、分布广泛、就地取材、结构致密、抗压强度较高等特点，耐水性、耐久性和耐磨性好等技术特点。

（2）石材含有天然结晶体。这些结晶体反射光线，使表面呈现鲜亮的色泽。

2.3.1.3 棉、麻、丝、毛

1. 概述

除了木材与石头两种人类使用最广泛的自然材质以外，棉、麻、丝、毛等也是使用很早且非常普遍的自然材质。棉与麻是植物纤维，丝、毛取自动物纤维与外皮，因此它们是较早也是最广泛地应用于服装与纺织品。

人类从蒙昧中挣脱出来，在劳作的同时，就有了服装的雏形，此时的服装具有其最原始的三个功能：御寒、护体、遮羞，而材料直接取之于大自然中的动物皮毛与树叶。后来，人们发现有些树皮经过沤制后会留下很长的纤维，可以用来搓绳结网，还可以用它来织成片状物围身，这就是纺织物的前身。人类最早使用的纤维是葛和麻，它们的茎皮经过剥制、沤泡，可以形成松散的纤维，再将这些纤维用石纺锤搓制成线和绳，编结成渔网和织物，人类进入了纺织时代。在新石器时代的晚期，开始有了养蚕、缫丝、织绸的生产，用它来制成的织物比麻、葛织物既高贵又柔软舒适。棉花是很晚才从印度传入我国的，由于种植棉花比种麻方便、产量高、加工简便，做出的服装也比麻舒适，因而得以迅速发展。棉、毛、丝、麻形成了纤维材料的四大家族。人们采用这四种纺织纤维作为服饰材料的局面一直延续到近代。

2. 特性

棉　棉具有良好的吸汗、透气和舒适的感觉，很容易被染成各种颜色，是备受人们青睐的天然纤维，所以织成的衣服往往带有纯朴、随意、轻松的特点，常用于休闲、运动系列，也是大多数内衣的主要用料。除此之外，棉纤维的耐用性也是公认的，人们穿的内衣、家里常用的床单、毛巾、窗帘布，都是它的杰作。

麻　麻具有天然的抗菌防臭的作用。夏天穿着吸汗，凉爽。麻的表面上粗粗细细的特殊质感，给人以返璞归真的感受。麻资源丰富，有开发价值，是可以广泛应用的天然纤维，但是麻纤维制品十分容易产生皱褶，所以在穿着时需要用熨斗整烫，这一方面还有待于研究。

丝　丝纤维，浑然天成地散发着美丽光泽，是全球公认最华贵的纤维。丝纤维，可以织成夏天透明的纱，也可以制成冬天丝制的厚外套。丝的种类很多，是高档服装和其他制品的原料，但是抗拉扯或刮伤能力不强。

毛　毛纤维，能带来温暖与蓬松的舒适感，所以冬天的大衣、围巾、西装等衣服，几乎少不了毛纤维。但毛纤维水洗容易出现缩水现象。虽然现在有高温定型技术，可是维护毛纤维制品还是要花些心思。

2.3.2　人工材质

人工材质是相对自然材质来说的，经过人工制造的材质，主要分为两大部分：一是以天然材质为蓝本，经过加工制造出来的材质，如各种人造皮革、人造大理石、人造水晶钻石等；二是利用化学原理和精密的制造工艺生产出来的、在自然界不直接存在的材质，如各种金属、合金、玻璃、塑料等。由于前一类材质虽然是人工制造，但主要特征、特性是模拟或加强作为蓝本的自然材质，因此我们在这里主要列举后一种类的人工材质加以介绍。

2.3.2.1 金属

1.概述

金属的生产和使用，开创了人类文明新的历史，人类最早利用的是天然金属，如铜、铁、金、银等。但天然金属十分稀少，在人们掌握了冶炼技术之后，金属才对人类社会产生重要影响。由于铜的熔点较低，因而成为最早被使用的金属。炼铜是在烧陶的基础上产生的。纯铜质地柔软，直到认识了各种矿石的合理配比以及冶炼技巧后，才炼出强度高、硬度大、铸造性好的铜锡合金，由此开创了伟大的青铜时代。到公元前1400年左右，人类迈入铁器时代，直至18世纪，欧洲发生了工业革命，对金属产量与质量的需求大幅提高，科学力量纷纷投入到金属研究领域中，使得金属工业的发展得到质的飞跃。此后，各种非铁金属与稀有金属不仅被人类深入认识，同时更实现了工业化生产。现今被广泛应用的金属有铸铁、不锈钢、铝、铜、记忆金属、钛合金等。

2.特性

几乎所有的金属都是具有晶格结构的固体，当然也有液态金属，如水银。我们最熟知的金属的特性就是它们良好的导电与导热性能。不同的金属材质表面都带有其特有的金属色彩与光泽，在经过特殊加工处理后会呈现出特殊的金属纹理。同时金属具备良好的延展性，最典型的例子就是金，1g的金就可以加工出$0.6m^2$的金箔。随着科技的进步，金属不仅可以与金属融为合金，同时还可与氢、硼、碳、氮、氧、磷、硫等非金属元素在熔融状态下形成合金，从而改善并加强金属的性能。不过由于除了贵金属之外，几乎所有金属的化学性能都较为活泼，因而容易氧化生锈，产生腐蚀。

2.3.2.2 陶瓷

1.概述

陶器有八千年到一万年的历史，是人类最早使用的人工材质。而人类会使用火，是陶瓷产生的重要先决条件，汉朝我国烧制陶瓷可达1310℃，到了宋代得到空前发展，至清朝中叶趋于鼎盛。

近代随着科技水平的发展与社会需求的多元化，出现了许多新的陶瓷品种，陶瓷的主要成分已不再仅仅是传统的黏土硅酸盐材料，而采用了碳化物、氮化物、硼化物等。而使用上也由传统的生活、装饰领域发展到工业、交通甚至航空航天领域，这样就使陶瓷的概念大大扩展，在广义上成为无机非金属材料的统称。

2.特性

陶瓷材质与金属相比，具有硬度高、弹性模量大、性脆的特点。由于几乎没有可塑性，所以抗拉强度低，但抗压强度高。陶瓷的热硬度可达1000℃，抗

蠕变能力强。陶瓷的化学稳定性很高，抗氧化、抗腐蚀性能好，这才使得古代瓷器精品经历上千年依然精美绝伦。大多数陶瓷是电绝缘材料，现代功能陶瓷具有光、电、磁、声等特殊性能。但陶瓷材质膨胀系数和导热系数小，在温度剧变时容易开裂。

2.3.2.3 玻璃

1. 概述

最早使用的玻璃是火山喷发出的岩浆迅速冷凝硬化后的天然玻璃。约公元前1600年，埃及已兴起正规的玻璃手工业，但由于冶炼技术不成熟，那时的玻璃还不透明，直到公元1300年，玻璃才略透光线。玻璃是一种多用途的材料，一直在人类生活与生产中发挥着重要作用，今天，玻璃可以像钢铁一样硬，也可以像衣物一样柔软，它可以支撑大厦，也可薄如纸片。它可以是一件耗时良久的精品，也可以转眼化为碎片，它不仅可以遮风避雨，甚至可以保护进出大气层的航天飞机。

2. 特性

玻璃具有很多独特的性能如透光性能好、化学稳定性高、加工性能良好，不仅可以切削钻磨，还可进行化学处理，且生产原料分布广泛，加工成本较低。

2.3.2.4 塑料

1. 概述

塑料是现今最具多样性、使用最为广泛的人工材质之一。早在19世纪，人们就已经利用沥青、松香、琥珀、虫胶等天然材料制作产品，1909年出现了第一种用人工合成的塑料：酚醛塑料。1920年又出现一种人工合成的氨基塑料。这两种塑料对推动当时电气业和仪器制造业的发展都起到了积极作用。因此相比传统的木、金属、陶瓷等材质来讲，塑料是一种比较年轻的材质。但在被发现、使用的100多年间，塑料成长为一种变化多端的材料。塑料由于自身化学成分的不同，可以呈现出上千种特点并被不同领域所应用。20世纪40年代，随着科技的发展，石油的广泛应用，塑料工业得到迅速发展，用途不仅局限在日用品，还涉及到建筑、交通、医疗、包装、流通等社会各个领域。

2. 特性

塑料能够如此广泛地被应用，是因为塑料在绝缘、隔热、耐氧化、耐腐蚀及化学稳定性方面表现优良，是有现代感的轻型材料。

其次塑料具有良好的装饰功能。不仅色泽鲜艳多变，而且有很好的光泽和透光性。同时具有很好的保护性能，在减震、消音、密封等方面表现突出。

再次塑料品种繁多，能适应各方面的需要，而且塑料易加工、易成型，便于使用，成本低廉，使其成为各阶层多领域的首选材质。

2.4 形式语义

2.4.1 几何元素的感觉

当我们谈到视觉语言时往往给人以抽象的概念，但是这一概念可以形成客观事实。点、线、面的组合和排列形成的视觉语言具有相对的独立性。人们所以形成这种概念，往往是和人类与自然环境紧密联系在一起，如自然中的落叶在地上不断地聚集，工业产品中的大小零件在工作台上散落，桌上光盘盒横着竖着杂乱无章的放着……。当我们从造型的角度重新审视这些现象时，我们必须排除那些杂乱的形型，用审美的意识关注它，如图2-60，把桌上的光盘盒看成点、线、面的现象，它不再是杂乱无章。线与线的分离意味着光盘盒的厚度，倾斜的线带有动感和力感。这就是表达形态语言的开始。

图2-60

如果我们把各种现象，包括设计中的零部件，都能看成点、线、面现象，那么我们在探索平面设计中的整体效果，以及作品中的节奏、韵律的表现时，就比较容易掌握了。

形式设计常用点、线、面的表达，是探索形态语言的表达。

2.4.1.1 点的语义表达

点,作为视觉语言的一部分,正如眼睛在人体上虽然只有很小的点,却是"心灵之窗"。 点的不同排列给人以不同感受。如图2-61,相同的点元素成行排列,只有一个离开行列,增加了这一元素的明显性。

如图2-62、图2-63,一个大圆被许多小圆包围,宛如蚂蚁集糖,同样强化了大圆的特征。

运用位置的变化,形成动感与韵律,如图2-64、图2-65。

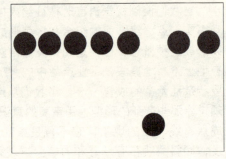

图2-61

图2-62

图2-63

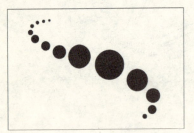

图2-64

图2-65

2.4.1.2 线的语义表达

作为几何形的线条,一般直线表示静态,曲线表示动态,曲折线有不安的表情。直线具有简单明快、直率的特性,能表现力的美感。其中,粗直线表现力强、厚重和粗壮;细直线,具有精致、秀气、细腻的表情;锯状直形线有不安的感觉。如图2-66。

直线表现在二维空间中往往是：粗线、长线，有向前突出，给人以近距离的感觉。相反，细线、短线则有后退，远距离的空间感觉。这也是习惯中的近大远小、近实远虚的透视现象在我们头中的反映。如图2-67。

水平线，具有平静、安宁、开阔、舒展的感觉。和水平线相似带有波动的横线具有微微跳动的表情，如图2-68。垂直线，具有庄重、严肃的感觉，我们生活中高大的建筑物、柱子，则总是与垂直线联系在一起，如图2-69。

图2-66　　　　图2-67　　　　图2-68

图2-69　　　　图2-71　　　　图2-72

图2-70

垂直线和水平线组合，构成十字或川字形构图，形成丰富、充实的力感，如图2-70。斜线与水平线或垂直线相比更具有动势和方向感。如图2-71斜线上的圆，明显的向下滑动。图2-72中的斜线给人以向上或冲刺的动态感。

当斜线越平移越接近水平线的特征；而接近直线时又与垂直线的性质相

似，如图2-73所示。

图2-73

弧线和曲线具有柔和、弹性、连贯等表情，它的无限变化，更能引起人们的注意。弧线和曲线之所以美，是因为其往往与人体曲线美联系在一起。古希腊的爱奥尼克柱头、花瓶或是器物往往都以人体曲线为范本。弧线与曲线具有优美、柔和、丰富等表情，如图2-74。

S形线本身包含单纯与多变的统一。图2-75的太极图也是以S形为骨架，将圆分为不对称的均衡图形。面积相等、形状相同、方向颠倒、计白当黑，在其相反的图形中间各有一个白点和黑点，用S形划分正形与负形，使得一条S形线条创造了如此丰富与统一的效果。弧线与曲线虽然优美，但也有纤弱、缺乏力量、矫揉造作的弱点，这也是弧线、曲线的美中不足。

图2-74　　　　　　　　　　　　图2-75

2.4.1.3 面的语义表达

1. 几何形面具有明快、理性和秩序感，其中直的面有机械性的冷隽。如图2-76、图2-77。
2. 斜面有更显著的方向性和动势，更富有空间感。如图2-78。
3. 有机形面是一种不能用几何方法求出的曲面，但并不违背秩序规则，它

更富于流动与变化的表情。一般讲各类面的表情是由其边线的特征体现并与线的表情是一致的。如图2-79。

图2-76

图2-77

图2-78　　　　　　　　　　　　　　　图2-79

2.4.2　色彩感觉

色彩视知觉本质是人类生命机能的一个组成部分，也是艺术精神的重要组成部分。色彩语言的表达，极大地影响着人们的心理状态。当不同波长的光色作用人的视觉产生色感的同时，必然导致某种情感的心理活动。如红色能使人脉搏加快，血压升高，并具有心理的温暖感；长时间在红色光环境中，会使人心里烦躁不安等等。在长期的社会生活和实践中，人们逐步形成了对不同色彩的理解以及对色彩语言产生了共鸣。

根据现代试验心理学的研究表明，色彩语言的共性表达主要包括以下几个方面：

1.色彩的兴奋与沉静感

色彩的兴奋与沉静感，作用最为明显。在色相方面，凡是偏红、橙的暖色系具有兴奋感，凡属蓝、青的冷色系具有沉静感；在明度方面，明度高的色具有兴奋感，明度低的色具有沉静感；在纯度方面，纯度高的色具有兴奋感，纯度低的色具有沉静感，而纯度对兴奋与沉静感的表达作用最为明显。因此，暖色系中明度最高纯度最高的色兴奋感觉强，冷色系中明度低而纯度低的色最有沉静感。同样，强对比的色调具有兴奋感，弱对比的色调具有沉静感。见彩图2-80。

2. 色彩的华丽感与朴素感

色彩的华丽与朴素感与纯度关系最大，其次是与明度有关。一般鲜艳而明亮的色具有华丽感，凡是浑浊而深暗的色具有朴素感。有彩色系具有华丽感，无彩色系具有朴素感。运用色相对比的配色具有华丽感，其中补色最为华丽。见彩图2-81。

3. 色彩的明快感与忧郁感

色彩明快感与忧郁感与纯度有关，明度高而鲜艳的色具有明快感，深暗而混浊的色具有忧郁感；高明基调的配色易产生明快感，低明基调的配色易产生忧郁感；强对比色调有明快感，弱对比色调具有忧郁感。见彩图2-82。

4. 色彩的软硬感

色彩软硬感与明度、纯度有关。凡明度较高的含灰色系具有软感，凡明度较低的含灰色系具有硬感；纯度越高越具有硬感，纯度越低越具有软感；强对比色调具有硬感，弱对比色调具有软感。见彩图2-83。

5. 色彩的冷暖感

这种视觉经验，首先与色相直接相关。这一关联比较直接的物理背景，因为许多发热物体例如火炭、火焰、炽热的铁块、初升的红日等，都同样具有丰富红色光；其次这种经验来源于联想。相比之下，许多与寒冷、低温相关的事物都呈现出蓝绿色，例如寒冽的深潭、林海雪原的景像、澄澈的蓝天等。绿、青、蓝则是典型的冷感色彩，这个色谱段则远离热辐射，有使人感到清凉、镇静的作用。

最具热感的色是橙红、红与偏橙的黄。暖色具有温馨的情调与刺激兴奋的力量，许多餐馆和酒吧常用烛光来营造温情脉脉的氛围；由于橘红色跟胎儿在母体中感觉到的颜色最为相近，因此这种颜色往往可以激发爱心，有安详、宁静、温馨的效果；中国春节与西方圣诞节用大量红色来装点喜庆的气氛；也用红色来象征不惜抛头颅洒热血为真理奋斗的激情。绿、青、蓝则是典型的冷感色彩，这个色谱段则远离热辐射，有使人感到清凉、镇静的作用。夏日对解暑的生理需求，情绪上需要清静的心理，与精神上需要平和安定的愿望，都是需要借冷色来表达的。见彩图2-84。

冷暖感的表现除了与色相直接相关外，饱和度与明度变化也会对色彩冷暖感的程度有所影响。对于暖色系列的色彩，饱和度越高，例如红得越鲜艳，温暖程度也越高。对于冷色系列的色彩则主要受明度影响，明度越高，寒冷感越强。介于性格鲜明的冷、暖两极之间的色彩，例如黄绿色与某些紫色，在冷、暖感上比较含混，可以将其判为冷暖意义上的中性色彩，对于同一种中性色，有的人认为是暖色，有的人则认为是冷色。冷暖对比无论从艺术主题的表现与色彩技法的驾驭上都是一个相当关键的问题，因为冷暖对比所引起的情感响应更加丰富微妙或更富于戏剧性，冷暖对比也要求画家或从事图像设计的人在创作时具备更丰富细腻的用色能力。

6. 色彩的扩张与收缩感

在两个形状相同、面积也相等的区域里分别填入不同的色彩，例如一黑一白或一红一蓝，会发现这两个本来完全一样的区域变得大小不等了，填上白色和红色的区域就显得比填上黑色和蓝色的要大些，我们便说亮的白和暖的红色有扩张感，暗的黑与冷的蓝色有收缩感。

这是一种由色彩所唤起的空间广延度上的关联感觉。一般而言，暖色、浅色、亮色有扩张感；而冷色、深暗的色有收缩感。色彩的扩张与收缩感在平面构成与绘画的色彩构图上具有十分重要的意义，比例、对称与均衡这些构成法则在涉及到色彩时都须对此予以考虑。见彩图2-85。

7. 色彩的进退感

处于同一距离上的不同色彩，会造成不同深度的印象，即有的色彩有"抢前"的趋势，而另外一些色彩则有"后退"的倾向。一般说来，进退感对比最强的色彩组合是互补色关系，按赫林的对立色理论，在红与绿、黄与蓝和白与黑这三组两极对立的色彩组合中，红、黄、白会表现出十分突出的抢前趋势，而绿、蓝、黑则明显地退缩为前者的背景。绿叶丛中的红花，映衬在秋高蓝天背景上的霜叶，黑板上的粉笔字，之所以如此醒目，皆得益于这种进退感对比。由此可见，色彩的进退感是从对比中表现出来的，除上面提到的互补色（或对立色）对比条件外，明度对比中，亮色为进，暗色为退；饱和度对比中，高饱和度色是前进色，低饱和度色是后退色；有彩色系与非彩色系对比中，前者是前进色，后者是后退色。

色彩的进退感对比有助于图形知觉基本模式"图像／背景"模式的建立，是提高视觉传达有效性的一种重要手段。特别在现代二维广告设计中，由于大量使用真实的照片素材，更应注意主题与背景的选择和设计。有时大面积填充重复背景，反而喧宾夺主，造成凌乱的视觉效果。见彩图2-86。

8. 色彩的重量感

这种衍生性感觉来源于生活经验，也与色彩的空间感有关。生活中许多蓬松的物体，如天上的云、泡沫、棉花，都是色浅而轻。源于密度的经验，深色给人一种结实沉重的感觉，浅色则给人以轻浮的印象。此外，色彩的重量感还与色彩表面的质地感觉有关，表面光匀的色彩显得轻，表面毛糙的色则显得重。现代建筑，市政设施与交通车辆常用不锈钢、铝合金、镀铝与光匀的涂料修饰和大面积的玻璃幕墙，这些都能给现代都市生活营造出一种轻快感，使工业时代的钢铁与混凝土的沉重压抑有所缓解，但也会带来浮躁和易变的感觉，而缺乏像进入古老教堂建筑的那种凝重感。见彩图2-87。

9. 色彩的味觉与嗅觉联想

人类与其他动物一样，要靠摄取食物和呼吸空气以维持生命，味觉与嗅觉则是对饮食质量与空气质量提供信息的感觉器官，从确保呼吸与饮食的安全上着眼，嗅觉比味觉更为重要。这两种感官都靠化学物质的刺激引起感觉。就以

食物的优劣来说，在人或动物的生存经验里总是遵循一个特定的过程来判断的：首先是视觉观察，其次为嗅其气味，最后再用口去品尝味道，决不会颠倒这个行为顺序，因此人们把烹调称为色、香、味的艺术。从而可见色彩视觉与味觉、嗅觉的联系是生存行为所决定的。嗅觉这种化学传递对于人类（和非人类灵长类动物）来说，虽然已是一种退化了的信息传递功能，而对于其他动物，嗅觉的功能对生存的意义还是十分重要的，那些靠嗅觉传递的化学物质被称为信息素，这些物质所造成的嗅觉，便直接与环境形象、同类与异性同类个体的视觉形象紧密地联系在一起，会在调节动物在环境中的行为过程中起重要作用。因此，色彩的味觉与嗅觉转移这种知觉经验是有生物学原因的。

色彩与味嗅觉的联系在食品、饮料、化妆品和日用化工产品的产品开发及其包装设计上具有十分重要的意义。按味觉和嗅觉印象可将色彩分成各种类型，下面举几个实例。

（1）食欲色

能激发食欲的色彩源于美味食物的外表印象，例如刚出炉的面包、烘焙谷物与豆类、烤肉、熟透的红葡萄、黑莓等，所以橙黄色、酱肉色、暖棕色、紫红色都是这类色彩，食用色素大多属这类色彩。见彩图2-88。

（2）败味色

与食欲色相反，常与变质腐烂食物及污物的外观印象相联系，各种灰调的低纯度色，如灰绿色、黄灰色、紫灰色等。见彩图2-89。

（3）芳香色

芬芳的色彩常常出现在赞美性的形容里，这类形容来自人们对植物嫩叶与花果的情感，也来自人们对这种自然美的借鉴，尤其女性的服饰自然修饰。最具芳香感的色彩是浅黄绿色，其次是高明度的蓝紫色，因此，在香水包装、化妆品与美容、护肤、护发用品的包装设计上经常被采用。芳香色大多是女性化的色彩。见彩图2-90。

（4）浓味色

调味品、酿造食品、咖啡、巧克力、葡萄酒、红茶、烟草等，这些气味浓烈的东西在色彩上也常较深浓，故褐色、暗紫色、茶青色等便属于这类使人感到味道浓烈的色彩。见彩图2-91。

10. 色彩的洁净感与新旧感

淡蓝色的洁净感最高，亮灰白次之。与此相反，灰黄、紫灰、带绿味的灰都显得脏。嫩黄绿色是最有新感的颜色，犹如植物在春天的嫩芽。而褐色、旧褐黄色与古铜色都是给人古旧印象的色彩，如陈年老屋和出土文物的印象。有时在设计一些需要突出新旧感的广告效果时，可以通过Photoshop进行色彩的处理而达到这样的效果。因为我们无法模拟过去年代的摄影条件和当时的景物，因此可以通过色彩的新旧感来表达一定的主题。见彩图2-92。

11. 中国古代传统色彩的象征意义

中国传统文化历来是礼乐相辅,情理相依的。"礼"体现的是一种规范、一种秩序,而"乐"却体现着一种审美、一种情趣。建筑色彩作为人文色彩的一个分支,以其象征性、直观性更为明确地向我们传达了这一信息。虽然色彩存在着生理与心理两个层次,但中国古代建筑色彩则更多地立足于心理方面,这与封建统治阶级的思想意识有着千丝万缕的联系。历经千秋万载,严格的礼教规范传承不衰,虽偶有变故,但也只是微波轻澜。传统礼教在限制大众审美情趣的同时,也使得我国的建筑色彩拥有了独特性、和谐统一性的风格。

(1)中国古代传统色彩的"礼"性

首先从思想观念角度看:中国古代,朴素的"五行"哲学思想就曾对社会各阶层有影响,战国末期齐国的阴阳学家邹衍将其发展成为一个体系,最终成为整个社会的主导哲学。它包含:五色、五方、五音、五数、五味、五祭等诸多方面。

五行	木	火	土	金	水
五色	青	赤	黄	白	黑
五方	东	南	中	西	北
五音	角	徵	宫	商	羽
五数	八	七	五	九	六
五味	酸	苦	甘	辛	咸
五祭	肝	心	脾	肺	肾

图2-93

见图2-93,按照五行思想构成的五种色彩,分别以青白赤黑黄代表木金火水土;同时提出色彩象征动物、方位及季节的构想,即青绿象征青龙、东方、春季;白色象征白虎、西方、秋季;红色象征朱雀、南方、夏季;黑色象征玄武、北方、冬季;黄色象征龙、中央。长期的约束及限定五色唤起的民族心理是,青绿表示安定,白色表示哀戚,红色表示吉庆,黑色表示败坏,黄色表示权贵。邹衍五行相生相克的核心思想,被封建统治者视为法典,限定着古代建筑色彩的使用。《礼记》中就有如下的规定:"楹,天子丹,诸侯黝,大夫苍,士黈"。可见古代建筑色彩的使用有严格的等级制度。建筑用色成为"明贵贱,辨等级"的标志之一。中国古代建筑彩画,始终也是以礼教思想为依据,如果违反规范就会遭到指责。《论语》中记载:"藏文仲居蔡山节藻棁,何如其知?"臧大夫把斗栱雕成山形,柱又画水草被指责为不明智之举,是越礼行为,因为只有天子才有这种资格。在礼教看来、建筑本身就应是人类社会生活准则空间场所,即"人伦之轨模"。

其次从意识形态方面看,色彩的审美心理不是孤立的,它是意识形态综合作用的表现,它涉及到艺术、宗教、道德等诸多方面。在科学技术、文化知识并不普及的时代,宗教对人们思想意识有着重要引导作用。就宗教本身而言是

虚无梦幻的，但中国的宗教却有着强烈的理性。以佛教为例，中国的佛教将玄理融合到佛教意识中，不是供神和上帝，而是供人以现实生活的主宰者——帝王君主。佛教为迎合统治者的需要，亦选择黄色作为其信奉的色彩。"黄者中和之色，自然之性……"。宗教建筑与宫殿建筑的色彩相比并无二致。不是西方宗教的那样高起伟岸令人恐惧，而是某种"实用观念情调"。

在思想意识的束缚下，中庸之道成为新的道德标准，当统治阶级占据高饱和的青、赤、黄色彩后，人民自然在色彩上选择：黑、白、灰，那么民居色彩多灰瓦白墙也不足为奇。因为这既不会与官家、大夫的用色冲突，又是在礼教的约束范围内。同时在环境整体中也起到陪衬宫殿建筑的背景作用。经过长期的历史积淀，中国古代建筑色彩在扭曲的审美心理作用下，形成了特有风格——和谐统一。

（2）建筑色彩的渐变

中国古代受五行思想影响，崇尚五色，又称五彩。周人信仰天命，又将玄色（指天空的颜色）纳入五彩，于是就有了"六章"的说法。直至春秋时期，老子对于五色大一统思想提出了"五色令人目盲"的质疑，认为五彩缤纷的正色，会使人的视觉迷茫而忽视其他视觉对象，从而引发了色彩学的变革。出现了间色，间色是指两种正色相混合后的色相：绿、红、碧、紫、流黄五色。其中绿是由青和黄组成；红是由赤和白组成；碧是由白和青组成；紫是由赤和黑组成；流黄是由黄和黑组成。这一变革，促使宫殿建筑在长时间使用原色后开始寻求建筑色彩的和谐方法。

南北朝以来，受佛教思想影响，开创了石窟寺院建筑，促使建筑壁画用色有新突破。我们今天仍能看到敦煌北朝时壁画与前代不同，其最显著的特点是使用了退晕法，使同一色彩产生深浅变化。与此同时，还发明了墨线分割法，即先用墨色勾出轮廓，再涂色彩，使任何色相并置都能产生协和效果。

时至明清，宫廷建筑色彩已是五彩斑斓。皇城建筑中，灰色也大量应用于建筑室内外，洁白的汉白玉栏杆设在灰色地面上，色彩艳丽的建筑在黑与白的衬托下极为和谐，从建筑局部看，黄顶红墙又在檐下阴影部位施绘彩画，彩画以青绿色为主，再点染鲜明的红黄彩点。所有这些都在保持协调统一的前提下，呈现出无限丰富的色彩世界，体现了我国古代创造色彩环境的独到之处。

（3）独特的色彩美学框架

品评历史我们不难发现，在传统礼性思想束缚下，中国古代建筑色彩形成了独特的色彩美学框架——和谐统一。3000年的阴阳五行思想及其以后的礼教构成了中国古代建筑色彩美学的基础，规范着中国建筑色彩的发展。阴阳五行思想中对立双方既统一又斗争，引起互相制约、阴阳消长互为转化，而且决定对待任何事物都需宏观控制、整体把握。理智地把握一个"度"，即所谓"中庸和度"不能偏执。这种整体观念，促使古代建筑用色能在强烈的原色对比中"操纵得宜"、协和统一。以明清故宫太和殿为例：蓝天印映金黄琉璃瓦，这

是建筑与环境色对比。檐下冷色青绿彩画同暖色琉璃瓦、红色柱身、墙面和门窗形成建筑物本身的对比，使建筑物色彩更加明亮、鲜艳。洁白的玉石栏杆同富丽的柱、梁又是一个对比；它使辉煌的建筑物有一个淡雅的结束。从色彩冷暖关系看：冷天幕与暖屋顶，冷彩画与暖柱，墙、门、窗与冷栏杆、台基，彼此充满着冷暖对比关系。正是这种到处充满强烈对比色彩，设置在平面达2.5hm²的方形广场中，成为大环境整体中一个重要组成部分。这里恰当地把握了图底关系，即大面积的灰色环境衬托小面积艳丽色彩，形成华而不燥、飞动而不失平和的色彩格调。当今有些仿古建筑色彩在建筑密度大的繁华街区里，显得混乱，其主要原因是没有大环境"底"的衬托。

纵观中国古代建筑色彩风格，无论是宫殿建筑色彩的鲜明、华丽，还是传统民居建筑的朴素、淡雅；无论是单体建筑色彩的运用，还是群体建筑色彩构成，都没有脱离和谐统一的美学框架。

当今的设计师打破封建礼教思想观念的禁锢，吸收千年文化积淀的建筑色彩美学精华，结合实际，理性的思考，运用色彩的实用功能、审美功能充分体现现代建筑精神。做到从科学的态度出发，以当今色度学、配色学为基础，通过不断地分析与实践，使色彩适合表现特定的建筑环境，以满足建筑色彩的标示作用。同时运用我国建筑色彩美学的精华，表现建筑色彩的文化特性，这样既能够展示我国建筑的发展和演变；同时也能够表现出各民族各地区的不同特征。这是由当今的建筑色彩所具有的功能性和审美性特征所决定的。

2.4.3 肌理感觉

几何形态、色彩感觉与肌理质感是构成形式设计的三大基本感觉要素。任何物体都存在自己特有的肌理，而不同的肌理也给我们不同的肌理感觉，它是与任何物体形态都有关的造型要素。肌理呈现出物体表面的细部特征，而物体表面不同类别的细部特征是由物体的质地决定的。因此物体的肌理感觉能够体现出物体的质感。物体表面的粗糙与光滑，不仅可被视觉所认知，同时也可从触觉来感知，因此肌理可以分为两大类：触觉优先的肌理与视觉优先的肌理。

2.4.3.1 触觉肌理

触觉肌理是人们通过手、皮肤的直接接触来感知肌理本身的细节特性，是人们感知和体验材料的主要途径。

人的触觉是一种复杂综合的感觉，由运动感觉与皮肤感觉组成，是一种特殊的反映形式。运动感觉是指对身体运动和位置状态的感觉；皮肤感觉是辨别物体机械特性、温度与化学特性的感觉，如温暖感、压迫感、疼痛感等。这两种感觉是密不可分、互相结合的，比如当我们将手沿着物体运动，跟物体接触时，肌肉紧张的运动感与皮肤感觉相结合，形成对于物体的弹性、光滑、软硬等感觉。而手臂起伏的运动与手掌皮肤感受到的压迫感程度，则使人感知物体

的轻重。

触觉肌理伴随人体的触觉感知会对人产生心理作用与物理作用。

心理作用包括舒适愉悦的肌理感觉与厌恶烦恼的肌理感觉。人们一般喜欢接触丝织的绸缎、精细加工的金属表面、质地高级的皮革、精美的陶瓷釉面与光滑的塑料制品。因为这些肌理会为我们带来细腻、柔软、光洁、湿润、凉爽的感觉，使我们感到舒适、愉悦。但当我们接触到粗糙的物体、未干的油漆、锈蚀的金属的时候，这些肌理带给我们的是粗硬、粘稠、干涩、脏乱的感觉，使我们产生厌恶与烦恼。

物理作用是物体表面组织结构的表现方式决定的，不同质地的物体表面细微特征是多样而复杂的，如光滑的镜面、粗糙的毛面，毛面的细部又有条状、点状、孔状、球状的起伏以及曲线、支线、经纬线等不同的纹理，这些都是使人的皮肤产生不同触觉感受的主要原因。同时，不同物体表面的硬度、温度、黏度、湿度等物理属性也使触觉发生变化。

由于触觉优先的肌理感觉是直接通过接触来感知并判断材料的质地特性的，若通过照片或用眼睛来观察这类材质，就失去了判断这类材质的直接性与准确性，所以这类触觉优先的肌理材质被广泛应用在与人体十分接近或直接接触的领域中，如手机、相机、按键、把手、箱包、服装、室内装饰材料等。

2.4.3.2 视觉肌理

这类材质的肌理感觉主要由眼睛的观察来判断，并由此得到物体表面的细节特征。这种感觉是材质被视觉感知后经大脑综合处理分析产生的一种对其表面物理特性的感觉和印象。

在人的感觉系统当中，视觉是捕捉并接受外界信息能力最强的器官。当视觉器官受到外界刺激后，会产生一系列的生理与心理反应，并由此产生不同的感情意识。

视觉优先的肌理是通过对视觉器官的刺激来表现其表面特性的不同，从而决定了肌理感觉的差异。材料表面的光泽、色彩、肌理和透明度都会形成精细与均匀、粗犷与工整、光洁与透明、华丽与素雅、天然与人工等不同的感觉。

相对触觉肌理的直接性，视觉肌理具有间接的特性。大部分的触觉感受可以经过人的经验积累转化成视觉的间接感受，因此对于大家已非常熟悉的材料，可以根据积累的触觉经验，通过视觉观察得到的印象来判断其材质的特性，这就决定了视觉肌理具有间接性、经验性、知觉性、近观性与遥测性。

根据视觉肌理的特性，我们可以运用各种科技加工手段进行物体表面的修饰与处理，以及可乱真的视觉感受达到触觉肌理的效果。这种视觉肌理的表现已被广泛地应用，例如塑料质地的产品，可以通过表面喷涂金属漆或烫印铝箔的方法达到金属质地的效果；或在合成材料表面印刷木纹、石纹、布纹等来取得相应效果。

3. 组合篇

3.1 设计组合的基本规律

形式设计，狭义的讲就是各种元素的布置。各种元素都有各自的特性，必须协同其方向、位置、体量、色彩等因素进行有机组合。按照形式美规律，具有一定的比例、节奏、韵律，彼此互相联系，相互衬托，才能表达画面的整体效果。

前面几章我们讨论了形式设计中各元素及表情作用，在这里就要使这些元素之间联系起来，探求其一般的组合规律并达到预定的表现意图。

3.1.1 组合原理

"人类是按照美的规律进行创造的。"天体中无数的繁星，我们按照位置与疏密划分为不同的星座或组群。从视觉上总结人对群化现象的感知，有助于我们把握形态的群化效果。视觉中形态的群化可分为两类：一类是视觉中易于组合并在群化中保持自身特征的，如接近的原理、同类的原理；另一类是在组合中失去各自的特征并构成了新的形态，如连续的原理、单纯的原理。

3.1.1.1 接近原理

当人们从空间的角度感知物像时，其中相邻的物像比相对远的物像更趋于组合在一起，如图3-1中的圆点，由于空间距离的关系，使相近的点趋于组合，相反较远的点与其形成的拉力不如前者那样强。这种视觉上的联系与人的眼睛结构也有一定的关系，人的视觉焦点范围是有限的，在一定的距离眼睛的视觉焦点集中于所看物像的中心，而周围的物像越远越不清楚，使邻近的物像容易产生相互关联。

图3-1

3.1.1.2 同类原理

当一组元素包括不同形态色彩组合时，其中相似性质的形态更趋于形成组合，不同的形态往往产生对比。如图3-2中的圆与三角形形成鲜明的对比，图3-3中虽然同是正方形，但由于大小不同形成形态的对比，其中两个大的正方

形形成联系。图3-4中4个浅色相向实心圆点趋于联合。

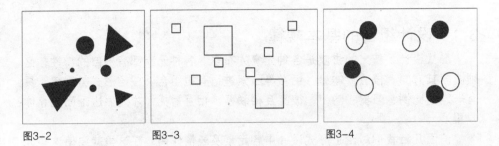

图3-2　　　　　图3-3　　　　　图3-4

图3-5中圆形与垂直水平线组合在一起，虽然线型接近，但大小的圆趋于形成一组，而另一组则由不同的线型组成。图3-6中形成了三组形态的对比，但每种形态又形成了相互联系。一般除相似形状，大小的形态易于在视觉上形成联系外，相同的明度、色相、肌理、纯度也能形成画面上的联系。

3.1.1.3 连续原理

连续是指将元素排列成行，如将元素排列成线型行列，给人的感觉是相互关联，将元素排在一起虽然元素间都有间隔，但由于具有良好的连续因素，因此容易形成统一的整体。如图3-7，用8个三角形组成一个明暗相间的新的三角形态，右边也是由6个三角形组成的新图形。

图3-8是由一个变体字母b组成的图形。如图3-9，我国的彩陶装饰同样采取了连续的手法，运用三角形上下、左右连续排列，形成新的视觉图案。连续的原理有时由于上下、左右的组合排列，原有的元素有可能消失，而形成统一的图形效果。

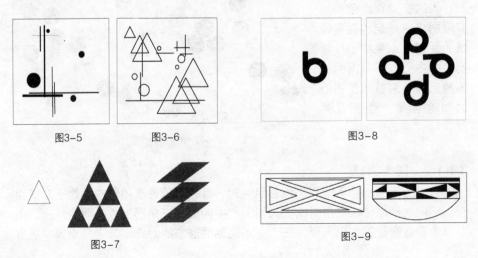

图3-5　　　　图3-6　　　　　　　图3-8

图3-7　　　　　　　　　图3-9

3.1.1.4 单纯原理

人与外部环境进行的信息交流，视觉占有相当大的比重。人们对于形态色彩的感知就是通过视觉途径完成的。对于视觉感知过程的研究，一直是心理学家们的研究课题。事实证明，人类知觉过程总是首先把握外部环境的突出结构特征。当眼睛注视周围物像时，往往是总体的把握物像的形态特征。透过眼前物像的粗略线条，或抓住物像轮廓几个突出点，看到的是十分简洁、规则的图形，这些图形以清晰、鲜明的轮廓线呈现在视觉中。一切不完美、不规则的复杂图形将被修正为完整、规则的图形。这也是格式塔心理学用实验证明的视觉完形意识。视觉的完形是大脑生理机能的反映，是认识形态的客观规律。

根据完形理论，人类对色彩环境的认知也遵循同样的规律，即人们对于色彩的体验总是从感性阶段开始的。最初的感知是由大脑的某种功能完成的，并且，人们对色彩的体验过程也是由整体到局部的过程，它并非一开始就对视觉中每种色彩的细节进行详细的记录，而是对物像所暗示出的最基本的色彩特征进行观看、认知和记忆。人们在观察、体验物像色彩时，首先得到的是一个总体印象，只有感觉到了才能理解，对于色彩的欣赏，理解是融入在感觉之中。

完形心理学用实验还证实了视觉的特征，即单纯简洁的形色图像是视觉最喜欢接受的。在所注视的范围内，视觉的敏感度与形色图像的单纯简洁密切相关，视觉总是选择那些形状色彩单纯简洁的图像，单纯简洁显然具有高级的品格，它最容易被理解和记忆。所谓的单纯绝非形态的单一和呆板，而是将复杂的线形及色块按照层次关系，组成视觉愿意接受的空间秩序，将复杂概括在一定的秩序之中，使整体形态在单纯简洁里蕴涵着丰富。表现单纯简洁而蕴涵着丰富的图形层次，要求从整体上把握各部分之间恰当而有分寸的关系，如图3-10。

图3-11有相同的五个圆环，组成奥运会徽图形，形成了简洁、单纯的效果。

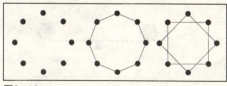

图3-10

图3-12是日本三菱公司商标，这一图形由六个三角形组成，构成醒目简洁的图形效果。

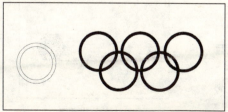

图3-11

图3-12

3.1.2 均衡与稳定

探讨均衡与稳定，是为了获得整体画面的完整和安定感。均衡是指画面的局部和局部之间的平衡关系，如整体画面的左右轻重平衡关系。稳定是指整体画面上下的轻重平衡关系。

物理学认为，如果作用于一个物体上的各种力达到了互相抵消，这个物体便处于平衡状态。力学原则也适用视觉的均衡与稳定，自然中静止的物体都是遵循力学的原则，以平衡稳定的形式而存在的。形式设计中，利用各种元素，以画面中心为支点，向左右、上下或对角成比例作力量相应的配置，就能达到平衡的效果，如图3-13。

影响画面均衡与稳定的明显因素是形态色彩的重量感。形式元素不同的特性，常常表现出不同的重量感觉，这种感觉又是建立在视觉经验基础上的。物像的大小差别，形状方向的不同，位置的不同，色彩及肌理的区别给人以不同的重量感。如高大的物像比矮小的显得重，远离中心的形态比接近中心的形态感觉重，规则的形态比松散的显得重，竖向的线型比倾斜的重，多的形态比少的显得重，肌理粗糙的表面比细致的表面显得重，色彩深的、暖的、纯的色块比浅的、冷的、灰的色块显得重。因此，处理好形式重量是取得视觉平衡与稳定的有效手段，如果左右或上下轻重悬殊，就会在人的心中造成失衡，产生不稳定的感觉。

均衡与稳定的组合形式：

对称平衡和非对称平衡是取得均衡与稳定的两种相互补充的组合形式，如图3-14，左为对称式平衡。右边根据重量控制力的重心，从而达到平衡效果。

图3-13

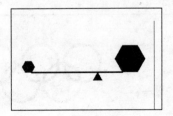

图3-14 力的平衡示意

对称平衡容易吸引人的注意力。它的稳定感和静态感强，主体突出，给人以庄重大方的感觉。在形式设计中运用对称平衡的组合方式利用镜像、平移、反射等方法，可成为多种形式。如图3-15。

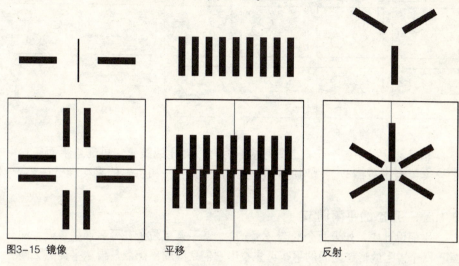

图3-15 镜像　　　　　　　　平移　　　　　　　　反射

非对称平衡是利用形态色彩的位置、方向等元素，加上视觉心理因素组成的动态的均衡画面。为了获得视觉的平衡，非对称平衡必须考虑视觉重量和形态色彩要素的各自特点，并且运用杠杆原理去安排各种元素。用视知觉原理去把握整体构图的平衡关系。非对称平衡虽然没有对称式那样主体明显，但更具视觉的主动性、灵活性。如图3-16～图3-18。

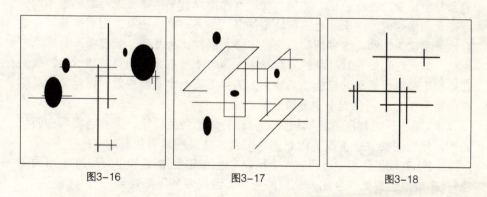

图3-16　　　　　　　　图3-17　　　　　　　　图3-18

自然是在不断地运动和变化的，人的心里也在求新求美之中发展着，因此在视觉上也要不断地探讨平衡规律。图3-19根据形态的位置产生的重量感，调整重心关系就可以产生各种非对称的组合形式。

图3-19

　　非对称平衡是各个元素之间呼应、衬托、对比的结果，可通过平面色彩中的元素关系进行调节。常用的有形态的平衡调节法和色彩的平衡调节法。

3.1.2.1　形态的平衡调节

　　平面设计中，如果两个形态一大一小，其平衡点位置在两者连线靠近大的一端。两个以上的形态之间的平衡可先找出它们之间的平衡点，再从平衡点之间寻求点的平衡点；同时利用形态的方向性，也可以起到调节平衡关系的作用。

3.1.2.2　色彩的平衡调节

　　为取得画面平衡，色块的布置不应孤立出现，它需要同类色或近似色块在画面上彼此衬托，互相呼应，才能具有平衡效果。

　　色彩的面积处理，是取得视觉平衡的有效手段。在两色组合中，面积相近的互补色组合，各自色相、明度、纯度互相排斥，显得花乱无序或轻重不均；但在面积悬殊时，由于一色主导地位加强了，另一色的抗争力相对削弱了，组合效果便较为调和。这种调和，又是以强烈的对比为基础，就显得十分平衡与生动。如同红花处在其补色的万绿丛中，为何不觉刺激反而特别娇嫩呢？他们在面积（绿色大面积，红色小点块）上的平衡是一个重要原因。因此，为了取得色彩平衡，在两色组合中形成这样的方法：

　　（1）某一色相所占面积较大，但它的视觉强度较低，另一色相所占面积较小，但它的视觉强度高，因此两色配合，往往能取得色彩的平衡。

　　（2）在明度色相中，用较大面积的亮色(或暗色)配置较小面积的暗色(或亮色)，形成浅色底配深色图，形成深托浅，浅托深的平衡效果。

　　（3）在色彩纯度上，用较大面积的灰色（或艳色）配置较小面积的艳色（或灰色），形成灰底上配鲜艳的图，或在鲜艳的底上配灰色图的鲜与灰的平衡效果。

　　（4）在色彩的冷暖上，用较大部分的冷色（或暖色）配置较小的暖色（或

冷色），形成冷底色上配置暖色图或暖底色上配置冷色图的冷暖平衡效果。

以上方式在色彩构图中也可根据设计意图综合色彩的明度、色相、纯度等多种因素形成变化丰富而灵活的平衡效果。

3.1.3 比例与尺度

平衡是局部与整体之间的关系，比例与尺度也是数量上涉及整体与局部，局部与局部之间的关系。那么在探求平面色彩组合时，从数量的关系上也就是从比例与尺度上来探讨是非常必要的。推敲比例包含两方面的意义：一是单独的形态本身的长宽之间的关系；二是形态组合中的整体与局部之间的大小关系。尺度是形态整体和局部与人或人们所熟悉的一些特定标准之间的大小关系。

单独形态的本身以及形态之间的组合，有时会形成良好的比例。其原因有两个：对于形状本身而言，具有肯定的外形，易于吸引人的注意力，就可能产生良好的比例关系，这是格式塔心理学中已被证实的视觉规律；对于多个形状之间的关系组合来讲，具有相等或相近的比率，处理适度，也能产生良好的比例。

所谓肯定的外形，就是形态的周边比率和位置不加任何改变，只能按比例放大或缩小，不然就会失去形态的特性。如正方形、圆形、等边三角形。正方形周边的比率永远等于1，周边所形成的角度永远是90°。圆形无论其大小，它的圆周率永远是3.1416，等边三角形也具有类似的形态。他们具有肯定的外形，所以直到现代人们一直认为他们具有美的比例关系。而长方形就不是这样，它的周边可以具有种种不同的比例，所以长方形是一种不肯定的形态。

古希腊的毕达哥拉斯发现的勾股定律，用数理公式加以表现，并将其与视觉比例关系联系起来，经过人们的长期实践，探索出很多被认为完美的长方形。"黄金率"的长方形就是其中一种，它的长短比如图3-20所示。这种比例

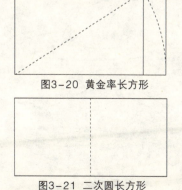

图3-20 黄金率长方形

图3-21 二次圆长方形

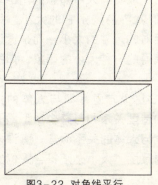

图3-22 对角线平行

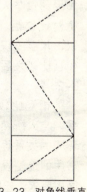

图3-23 对角线垂直

关系的长方形既不会被认为是一个正方形，也不会被认为是两个正方形的二次圆的感觉，如图3-21，它的外形比例也比一般的长方形显得好。

几个相近的或相互包含的几何形，如果它们的对角线平行或垂直，其形状就具有相等的比率，如图3-22、图2-23。

整体与局部之一形成相等的比率关系，即AD:AB = AB:AE或BF，如图3-24所示，这样就形成较好比率关系。因此在组合与划分几何形中应注意适当考虑或运用这些规律。

几何形状的一些美的比例关系，总被人们有意无意的用于工业设计与建筑设计的鉴赏之中，当我们分析过去或当代的一些优秀作品时，发现它们的某些比例或多或少的符合于这些规律。

但比例关系不是一成不变的，随着工业技术的发展，比例关系也在不断地推陈出新、发展变化。因此，我们还应从发展的观点看待比例关系，不能把黄金比看成一成不变的东西，而要在实践中不断地探讨、发掘，逐步形成新风格中的新的比例。正像我们常说的"推敲比例"，它意味着反复而艰苦的创作活动。

尺度是造型和人或人所熟悉的一些标准之间的大小关系。一个孤立的造型或者一个孤立的形态布局，有时很难显示它的真实体量，但如果通过与人的对比或者与人所熟悉的周围环境对比之后，人们就容易辨别它的大小。所以，尺度不仅是绝对的尺寸的大小，而是通过相互比较之后所获得的一种大小的印象，如图3-25。

相互比较包括几个方面，即与人体的关系，与人所熟悉的造型关系和与整个造型周围环境的关系等。就与人体的关系而言，有许多常用的造型设计的尺度、大小必须符合人们的使用要求，如图3-26、图3-27。

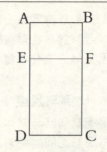

图3-24　AD:AB=AB:AE或BF

图3-25

图3-26

图3-27

3.1.4 节奏与韵律

节奏本是指音乐中音响节拍轻重缓急的变化和重复。节奏这个具有时间感的用语在形式设计上是指以同一视觉要素连续重复时所产生的运动感。韵律原指音乐（诗歌）的声韵和节奏。诗歌中音的高低、轻重、长短的组合，匀称的间歇或停顿，一定位置上相同音色的反复及句末、行末利用同韵同调的音相加以加强诗歌的音乐性和节奏感，就是韵律的运用。

平面色彩设计中单纯的单元组合重复易于单调，由有规则变化的形象或色群间以数比、等比处理排列，使之产生如音乐、诗歌般的旋律感，称为韵律。有韵律的构成具有积极的生气，有加强魅力的能量。如图3-28。

图3-28

图3-29

3.1.4.1 重复与渐变

1.重复的节奏

在平面设计中由于一种或几种元素重复排列从而产生节奏。这种节奏感主要是靠这些重复形态以及它们之间的距离而取得的。它可以运用不同的形态变化，或用多种以上的形态变化，或用多种形态单元交替重复排列，以取得丰富的节奏感。重复的元素是取得节奏感的必要条件。如果没有一定数量的重复元素，便不能产生节奏。但是，如果只有重复而缺乏一定的规律变化，就会造成单调的效果。如图3-29。

2.渐变的节奏

是指在形式设计中，利用元素作有规律的增加或减少，使画面产生有序的变化。如形态的大小、色彩的冷暖、肌理的粗细变化等。

渐变的节奏也常因元素的渐变缓急程度不同，或形态的繁简而产生多种的形式变化。如图3-30、图3-31渐变节奏的示意。

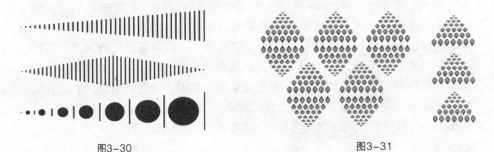

图3-30　　　　　　　　　　　　图3-31

3.1.4.2　起伏与交错

人们常用"视觉配乐"来强调韵律在形式设计中的重要作用。韵律感在形式设计中常用以下两种手法。

1. 起伏的韵律

起伏的韵律是指形式设计中运用元素的同时作增加和减少使画面产生的大小起伏变化。它与渐变的区别在于：渐变的节奏组合是元素的增加或减少中的一方面，而起伏的韵律是增加和减少同时存在。渐变的节奏组合无论是增加和减少都是逐渐变化的，而起伏的韵律增加可大可小，起伏明显。如图3-32。

起伏的韵律规律较为复杂，对于初学者常感到难于掌握，因此我们可以在实例篇中通过对一些优秀作品的分析借鉴，以丰富自己的表现力，同时在形式设计实践中不断练习，我们完全可以掌握这种规律。

图3-32　起伏的韵律示意

2. 交错的韵律

交错的韵律是指在形式设计中，利用元素作有规律的纵横穿插或交错组合排列。这种变化形式按照纵横两个方向或多个方向进行，如图3-33交错韵律示意。

元素之间彼此联系，相互牵制。交错韵律形式还可以组合成一个或几个单元进行重复连续组合，形成重复多变的节奏效果。密斯的乡村平面，与其说是建筑设计，倒不如说更像一个由纵横长短型组成的交错韵律的平面设计。如图3-34。

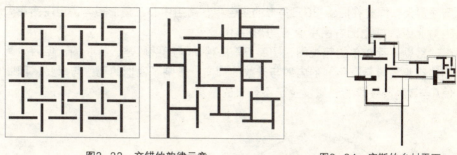

图3-33 交错的韵律示意　　　　　　　图3-34 密斯的乡村平面

节奏与韵律在形式设计中具有突出的意义。艺术作品的节奏韵律复杂多变，当然不可能完全以几种形式来局限它的处理方法，时常兼而有之，更多地是变化无穷、根本无法辨认属于哪种方法。然而无论如何，内在的节奏与韵律总是一件艺术设计必备的条件之一。

3.1.5 错视规律

在实际设计中由于错视的影响，实际的效果往往与图纸所表现的形象有一定的差别，元素中的大小、形状、色彩等，也发生了很大的变化，从而不能表达预想的设计意图。因此在形式设计中，除掌握前面几节所讲的基本法则外，还必须对人的一些视觉特殊规律进行研究。在工作中事先加以矫正，并适当的利用它，以表现平面色彩的总体效果，为实践设计打好基础。

引起错视的原因很多，周围环境的形色影响是主要原因之一。错视可分为形态错视、空间错视、色彩错视。

3.1.5.1 形态错视

常会发现当一个物体被比它小的物体包围时，会感到这个物体比实际大小更大些，反之则会感觉比实际大小更小些。

如图3-35，两个深色圆相等，在对比中，左边深色圆显得小，而右边深色

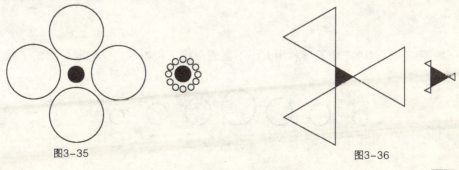

图3-35　　　　　　　　　　　　　　　图3-36

圆显得大。同样在图3-36三角形的组合中，两组中心三角形相等，但左图在大的对比中，感觉比右图中心三角形要小。

缪勒·莱依尔的错视图，图3-37中A线段与B线段是一样长的，但因为两侧的参照线段具有不同的内敛与开放的倾向，影响了我们的观察与感受，因此使A与B两条线段的长短发生了不等长的错觉。

图3-37

缪勒·莱依尔的错视表现利用了透视原理，将两条等长的线段放在一幅具有透视关系的图画中，由于画面中符合近大远小规律的透视线的影响，使我们认为图中左面的线段只占墙体三分之一，而右面的线段与墙体等高。这样就使我们感觉左面的线段比右面的线段要短很多。如图3-38。这其实是一种利用我们习惯的逻辑规律给予某种心理暗示的手法。

图3-39利用了方向的不同性，使两条水平线在与其他方向的线形对比中，产生了不水平并有内凹的感觉。

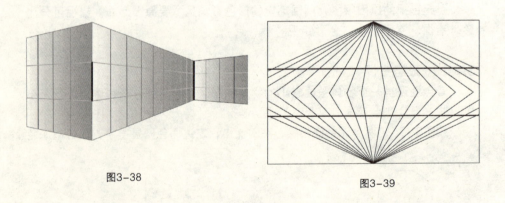

图3-38　　　　　　　　　　图3-39

图3-40中的7个圆形利用大小不同的对比，使本来水平的底部产生了弯曲。

图3-40

形式设计——平面色彩设计基础

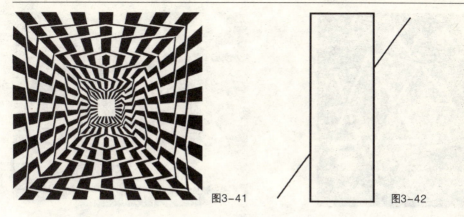

图3-41　　　　　　　　　　　　　　图3-42

　　图3-41，利用纹理变化使图中的正方形发生了扭曲。图3-42由于长方形的遮挡使本来在一条轨迹上的直线好像在位置上发生了偏移。

图3-43　　　　　　　　图3-44　　　　　　　　图3-45

　　图3-43、图3-44、图3-45 同样以正圆为基础，因为运用了不同的错视手法，产生了不同的视觉效果

3.1.5.2　空间错视(矛盾空间)

　　这是在二维空间中表现创意的一种特有形式，矛盾空间是运用多视点将现实中的物像组合在一起，在真实空间里不可能存在而只有在假设的空间中才存在。主要表现一种反常理的，不合逻辑的趣味。

　　图3-46、图3-47、图3-48 荷兰著名版画艺术家埃舍尔所营造的"一个不可能的世界"至今仍让我们赞叹不已，他把艺术与数学巧妙结合，用精湛的写实技巧表现出来，也使埃舍尔的声名为之大振，称他是一个艺术与科学融合的画家，而享誉世界。

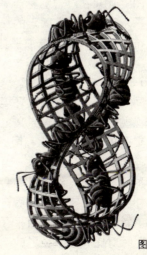

图3-46

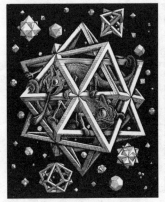
图3-47

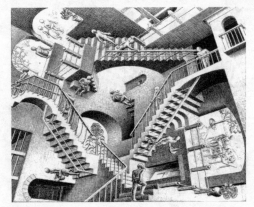
图3-48

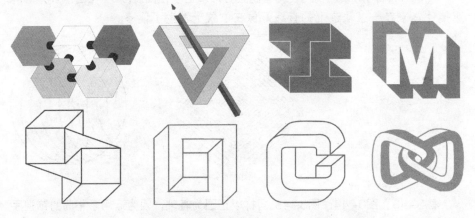
图3-49

图3-49 在广告、标志等设计中，常运用矛盾空间的形式，以引起人的注意力。矛盾空间没有固定的程式，主要运用立体派多视点的方法，有意造成一种视错的效果，从而增加视觉强度，形成标新立异的视觉效果。

3.1.5.3 色彩错视

同一色彩，在不同的环境中会产生大小不一色彩不同的效果，这就是色彩的错视现象，而非物理意义上的真实情况。造成这种色彩错视现象，主要是人们观察时出现连续对比和同时对比。

连续对比在色彩对比一章我们已经讨论过，就是人们按照时间先后依次观看两种色彩，先看到的色彩会影响到后看到的色彩，由于眼睛产生了前一种色彩的补色，并把它叠加到后一种色彩上，这种对比现象称为连续对比。并列的两种色彩或几种色彩，因相互影响而引起色彩、明度、纯度的变化，这种现象称为同时对比。由于色彩的连续对比、同时对比的作用，色彩的感觉发生互相

排斥的现象,使并列的两色改变原有的性质,它们都带有与之相反的色彩倾向,在实践中常常出现这些色彩的错视现象。见彩图3-50,同一形状在深色背景下,左侧方形略大于右侧的方形,同时在深底上,图左侧中的方形更亮,而右侧的方形在浅底上显得更深。

 同一灰色,在赤、橙、黄、绿、青、兰、紫等不同底色上都带有背景色的补色倾向,如灰在红底上带有绿的倾向,在紫色底上带有黄灰的倾向,如彩图3-51。根据色彩的连续对比和同时对比的现象,人们在设计中常常应该利用下列的色彩并置规律:黑与红并置,黑色带有绿色的倾向;绿与红并置,绿色更绿,红色更红;亮色与暗色并置,亮色更亮,暗色更暗。见彩图3-52。

 视错觉现象是非常复杂的,它不仅在形式设计中,而且在工业设计、包装设计、建筑设计中都普遍存在。因此,我们在形式设计中不仅要充分预见形色变化,以避免造成不良效果,而且还应有意识地利用某些视错现象,以便更充分地显示所要表现的设计意图。

3.2 形式设计组合的基本方法

 形式设计作品,都具有若干不同的组成部分。这些组成部分之间,既有区别,又有其内在联系。就其各部分的区别而言,是表现的对比问题;就其各部分的内在联系,是表现和谐的问题。既有对比,又有和谐,是所有形式设计作品表现的基本前提。

3.2.1 形态的对比和谐

 所谓对比与和谐是指形式元素之间由于相互影响而使彼此之间差别得到强化。差别程度较小的表现为互相联系,产生调和完整统一的效果。对比与和谐是取得整体感的重要手段。缺乏对比的设计作品必然单调乏味;没有和谐的内在联系,也必将杂乱无序。事实上,对比与和谐这一表现手段,伴随在整个形式设计的过程中。当我们做形式设计时,出现了一个点、一条线时,就已经形成了点线与纸的黑白对比。在形态色彩布置中,几条直线的分割,就使画面形成了不同的大小形状的对比,如何使元素之间既互相区别,同时又给人以统一的印象,这是形式设计始终应当考虑的问题。因此要搞好形式设计,必须从对比与和谐这一表现形式入手,把握组合规律,才能抓住问题的关键。

 形态色彩元素中的对比与和谐是相对的,不存在明确的物理依据,也不能用简单的数理关系说明某种程度就归为对比或和谐,如在以直线为主要元素的构图中,一条斜线在其中能产生对比效果,而在以斜线为主要元素的构图中,反而与斜线产生了和谐效果。同时在色彩设计中;红色在以绿色为主的构图中与绿形成对比效果,而在暖黄为主导色的构图中就形成了和谐的效果。

对比反映着元素之间的差别，和谐多反映元素之间的共性。对比与和谐的组合规律一般为一方占优势地位，起主导作用；另一方处于配角地位，所谓"五彩彰施，必有主色，它色附之"。虽说指的是色彩的对比与和谐，但在平面设计中是同样的道理。主导方一般处于重要位置，或利用方向对比产生的动势，加强感染力，形成强烈的视觉效果。使配角的形色关系，从形态、方向、位置、大小、肌理、色相上的选用，明暗的灰艳处理，都必须根据主导方的关系有所节制，恰到好处，而避免喧宾夺主，主次不分。如图3-53。

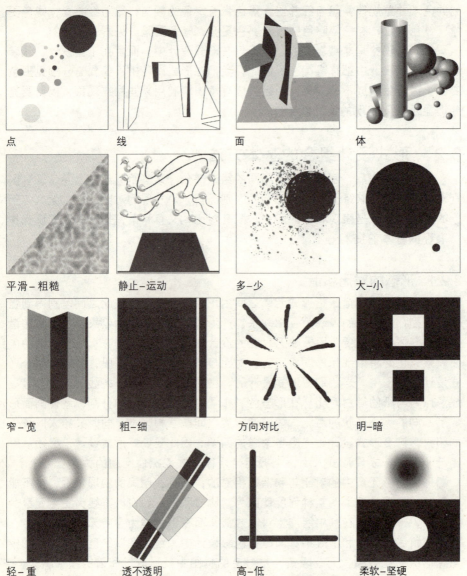

图3-53

对比与和谐经常表现为多种因素交织在一起，形成更加复杂的对比关系。为了掌握对比与和谐的组合规律，我们将其归纳为几个方面进一步的探讨。

3.2.1.1 形态大小

形态大小的对比可以产生视觉落差。人们的视线通常先被大的物体吸引，或是密集的物体的吸引。在形式设计中大的形态感觉重，小的形态感觉轻，大的形态往往形成画面的重心。在组合中为了突出小的形态，我们可以将其布置在重点部位，或通过改变形状、色彩的方法，使其重点突出。如图3-54、图3-55。

图3-54　大的形态形成画面的重心

图3-55　通过位置和形状使小的形态突出

由于形态与边框大小的关系，形成画面空间的辽阔与拥挤。如前所述，画面上的空间内涵可以借助形体表现出来，同样，这个空间的大小也可以通过形体大小的不同变化，与边框围合而成的画面的关系表现出来。如图3-56。

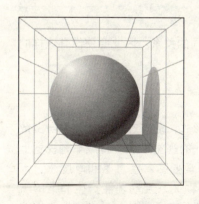

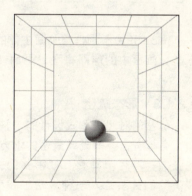

图3-56

3.2.1.2 形态方向

在基本形有方向的前提下，大部分基本形近似或相同，少数基本形方向不

同或相反。画面中形态的方向性决定了画面运动的趋势，这种趋势需由对比来加强。如图3-57、图3-58。

图3-57

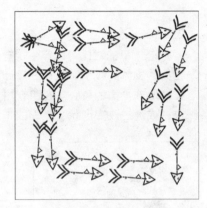

图3-58

许多情况下，画面中的形体都具有方向性。例如蜿蜒向前的河流，正在飞速行驶的汽车等等。这些具有方向性的形体对观看者的视线具有引导性，使他们的视线沿着该方向移动，因此画面的边框应在该方向的前方留出足够的画面空间，否则就会使人感到没有回旋的余地而产生窘迫感。

图3-59

图3-59由于画框与画面主体的球存在着不同的关系。因此会使你有这样的错觉，画面中的球即将飞出画面。

3.2.1.3 形态疏密

疏密的对比是形式设计的一种常用的组合形式，形态在整体空间中自由散布，有疏有密。最疏或最密的地方常常成为设计的视觉焦点。造成一种视觉上的张力，产生节奏感。"密"的关系给人一种紧张感、窒息感和厚度感，而"疏"的关系给人一种轻松感和秩序感，这两种关系互动才能产生和谐的气氛。若画面中仅存在一种情况，就无法形成矛盾的双方"疏"与"密"。有疏有密，才能产生节奏感、韵律感，才能产生变化，作品才能产生个性特征。如图3-60、图3-61。

图3-60

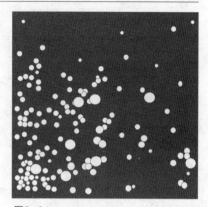

图3-61

3.2.1.4 形态变异

变异是指构成要素在有秩序的关系里，有意违反常规，使少数个别的要素显得突出，以打破规律性，形成视觉焦点。

人们的逻辑推理遇到意外的改变，原来都是平放的方形，按照推断应该都是平正的，但其中个别元素突然出现歪斜，不符合人的思维推理，因而感到突然。这种"鹤立鸡群"的对比组合效果，常在画面中起到强化重点、引起回味、加深印象、突出主题的作用。

变异的几种分类

1. 形状的变异

在许多重复或近似的基本形中，出现一小部分特异的形状，以形成差异对比，成为画面上的视觉焦点。如图3-62。

2. 大小的特异

在相同的基本形的构成中，只在大小上做些特异的对比，但应注意基本形在大小上的特异要适中，不要对比太悬殊或太相似。如图3-63。

3. 色彩的特异

在同类色彩构成中，加进某些对比成分，以打破单调。如图3-64。

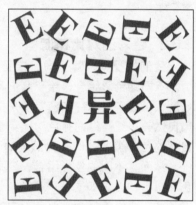

图3-62

图3-63

4.方向的特异

大多数基本形式有次序的排列,在方向上一致,少数基本形在方向上有所变化以形成特异效果。如图3-65。

图3-64

图3-65

3.2.2 色彩的对比和谐

我们的视觉,对于同时感受到的几种色彩,既有辨色能力,又有合色能力。不同的色彩组合,给予我们不同的心理感受。我国古典诗词中"月出江花红胜火,春来江水绿如蓝"便是描绘色彩组合效果的佳句,诗人借助色彩来渲染自然美,红与绿的补色对比组合效果十分生动。人们在生活中不仅尽情享受自然的色彩美,同时在自然美的不断熏陶下,创造着视觉的色彩美。

然而,不同的色彩组合,效果大有优劣,产生的美感意义也是大不相同。色彩组合的方法如同音乐谱曲,通过7个音符可以谱写各种动听的曲调,或高亢激昂,或优美抒情;而色彩中的赤、橙、黄、绿、青、蓝、紫和音符一样可以组合成各种色调,或富丽堂皇,或朴素典雅。但并不是所有的色彩组合都会给人以美的享受,没有统一和谐要素的色彩组合必然花乱无序,没有对比的色彩组合必然沉闷模糊。色彩组合的重要内容,就是研究色彩组合效果的一般规律。

色彩组合的美感在于和谐与变化,既不过分刺激又不过分暧昧;过分刺激的色彩组合容易使人视觉产生疲劳、心情烦躁;过分暧昧的色彩组合因为色彩太接近以致使人分不清色彩的差别,同时也使人心理感到乏味无趣。因此,色彩组合要主题明确、格调统一,同时也要丰富生动、曲折起伏。既和谐又对比是色彩组合的总则。

3.2.2.1 色相

为了便于理解和运用,我们首先将24色相环上的色彩标出色名及编号,以便在色彩组合时,大致上可以想像出每个色彩的面彩和特性。如图3-66。

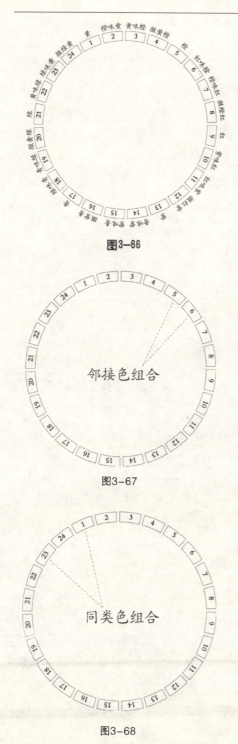

图3-66

图3-67 邻接色组合

图3-68 同类色组合

1. 邻接色相

邻接色组合是指24色彩环上彼此相邻的色彩组合。如：红与紫味红；绿与微青绿；橙与红味橙；紫与青味紫等色彩组合。虽然组合中色彩极为和谐，但是由于色相对比微差，色彩含糊不清，显得平淡而乏味。为了增强色彩组合效果，必须用变化明度和纯度的方法，提高视觉强度，调动组合的生气。如图3-67。

2. 同类色相

同类色相是指24色相环中间隔15°以上60°以内的色相组合。如青与紫味青，青与青味紫；红与橙味红，红与红味橙；黄与黄味橙，黄与黄味绿等色相组合。类似色相差比邻接色相差稍大，但仍是统一协调、柔和朴素的色相组合。由于同类色彩间具有较强的共同因素，易产生同化作用，在面积相仿的情况下，两色的观感均等模糊，造成平淡缺乏精神和力量感受。运用同类色相组合，应变化其明度和纯度或点缀少量的对比色，以避免色彩的平淡。如图3-68。

3. 中差色相

中差色相对比组合是指24色相环上间隔60°以上120°以内的色相组合。黄与绿，黄与微青绿，黄与青味绿，黄与橙味红；青与紫，青与红味紫，青与紫味红；红与橙，红与微黄橙，红与黄味橙，红与橙味黄等色相组合。色相对比随着间隔距离的增大，在纯度不变的情况下，明度间的级差发生变化。中差色相组合既富于变化又不失和谐的色相组合，具有明快、统一和谐的色相组合形式。如图3-69。

4. 对比色相

对比色相组合是指24色相环上间隔120°以上165°以内的色彩组合。如黄与青，黄与微紫青，黄与紫味青；红与黄，红与微绿黄，红与绿味黄等色相组合。同类色相组合以柔美统一见长，而对比色以矛盾对立为特点。对比色以鲜明的对比、浓郁的气氛、强烈的刺激而获得独特的效果，这是同类色相、邻接色相望尘莫及的。然而，正因如此，容易因对比过强而刺激视觉，甚至使人感到昏眩、烦躁。一般应改变其明度或纯度，提高其中一方的明度或降低另一方的纯度，强化主调，或调整面积比例来协调对比色相关系。如图3-70。

5. 互补色相

互补色组合是指24色相中间隔180°色彩组合。如红与绿，红与绿味黄，黄与红味紫，青与红，青与微橙等色相组合。色相的对比，在补色组合中得到鲜明突出的体现，其中含有原色的补色对比性最强，因为原色纯度最高。补色是色相及色性的两极，在视觉上产生极大的隔离作用，它们的组合，双方互为有力的反衬，有互相抗衡、排斥的感觉，似乎没有调和的余地，各自的特点更为强烈，趋于极端。我国宋代《宣和画谱》中就曾经指出："红绿相对，力相强，如黑白然"。"黄紫相对，亦相强"。面积相似的补色组合，效果极差。因为补色组合中调整色块面积，降低一方纯度变化，是取得和谐对比的有效方法。如图3-71。见彩图3-72~彩图3-74是以色彩色相对比组合为主的形式设计作品。

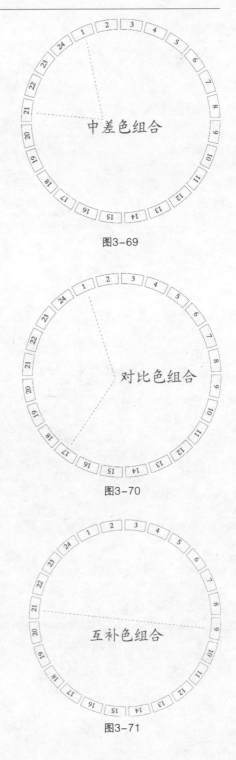

图3-69

图3-70

图3-71

3.2.2.2 明度

明度的对比是指色彩明暗程度的差别所形成的对比组合。其中包括同一色相的明度对比组合，也包括不同色相的明度对比组合。明度对比组合是色彩设计中的主要内容之一，色彩的层次、体量感和空间关系，主要依靠色彩的明度来体现。

按照蒙赛尔色立体的明度轴等级划分明度基调，去掉理论上的白与黑，可分为9个等级，如图3-75所示。

以黑白灰三者之一为主，形成画面基调，其中1~3级为低明度基调；以4~6级为中明度基调；以7~9级为高明度基调。低明度基调的色彩显得沉静、厚重和忧郁；中明度基调的色彩显得明亮、寒冷和软弱。

明度对比的强弱取决于明度等级之间的差别大小。两色明度相差在3级以内，为弱对比，也称为短调，具有含蓄、模糊的特点；明度相差在4~5级的对比为中对比，也称为中调，具有明确、饱满的特点；明度相差在6级以上的对比为强对比，也成为长调，具有强烈、刺激的特点。

在明度对比组合低和长、中、短的实践中，如果运用高、中、低和长、中、短等六种色调排列组合，可组成九种明度调子，他们是高长调、高中调、高短调、中长调、中中调、中短调、低长调、低中调、低短调。如图3-76所示。并各具不同的感情倾向：

高长调，具有积极的、刺激的、快速明了的效果。

高短调，具有优雅、柔和、明亮的女性特色。

中长调，具有强烈的男性的丰富效果。

中短调，则如梦的、模糊而含蓄。

低长调，具有爆发性的效果和深沉的苦闷感。

低短调，则深沉、恐怖、具有死亡般的忧郁感。

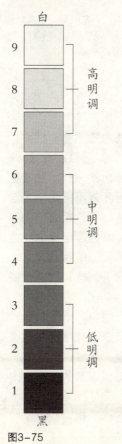

图3-75

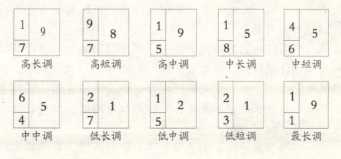

图3-76

明度对比组合是其他色调选择的基础，而恰如其分的明暗级配又是决定配色的光感、清晰感觉的关键，并为其他色调的选择作了心理铺垫。所以在形式设计中做好明暗调子的选择是头等重要的事。

明度对比是色彩构成的最重要的因素，色彩的层次与空间关系主要依靠色彩的明度对比来表现。只有色相的对比而无明度对比，图案的轮廓形状难以辨认；只有纯度的对比而无明度的对比，图案的轮廓形状更难辨认。如图3-77。

图3-77　明度对比

3.2.2.3　纯度

纯度的对比，是由色彩的艳丽与混浊之间的差形成的对比组合。通常在现有纯色中加入各种比例的黑、白色，产生不同的纯度差别以构成纯度对比组合效果。纯色加入白色，可以降低色彩的纯度，提高明度，使原色明亮、偏冷。纯色加入黑色，可以降低色彩的纯度，失去原色的光感而变得沉着、稳定。

在各种立体中，即使同一色立体，色相的纯色等级划分也不一样。如在蒙赛尔色系中红的最高纯度为14，而蓝绿的最高纯度为6。因此就不能统一规定各色相的纯度基调等级，但为了区分各色相的纯度级差，可以将色相分别划出低、中、高的纯度基调，靠近无彩色明度轴部分为低纯度，靠近最边缘的纯色部分为高纯度基调，介于纯度等级的中间部分为中纯度基调。低纯度基调的色彩显得灰暗、含混无力；中纯度基调的色彩具有温和、柔软、沉静；高纯度基调的色彩具有色彩强烈、鲜明、饱满的特点。

纯度对比组合的强弱取决于纯度级差的大小，纯度接近的色彩对比，为纯度弱对比组合；纯度差别居中的色彩对比，为纯度中对比组合；纯度差别很大的色彩对比，为纯度强对比组合。纯度弱对比组合显得含混、平淡、无生气；纯度中对比组合显得典雅、充实；纯度高对比组合具有积极、强烈的特点。对比越强，纯色越鲜明艳丽。

在纯度对比组合的选择上，可以有纯度偏高的鲜艳色组合，也可以有纯度

偏低的灰色组合。一般来说，鲜色的色相明确，注目程度高，色相心理作用明显。

灰色的色相含蓄，注目程度低，安定而平静。在组合中，应注意处理好相对的冷暖的倾向和明度的恰当对比，避免单调乏味。

色相对比组合、明度对比组合、纯度对比组合是色彩设计中最基本的色彩组合形式，在实践中，常是以其中之一方为主形成综合对比组合。见彩图3-78是以色彩纯度对比组合为主的形式设计作品，以供参考。

3.2.2.4 冷暖

色彩的冷暖感觉是人们对色彩的一种心理反应。一般暖色是以橙色为主，包括红黄等色彩；冷色是以蓝色为主，包括蓝紫和蓝绿等色彩。在蒙赛尔色相环中，最暖色为橙，最冷色为蓝。如图3-79蒙赛尔色相环所示。

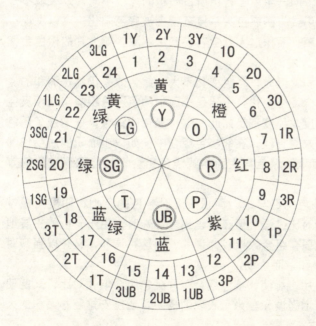

图3-79　蒙赛尔色相环

从图中可以看出，橙色与蓝色为一组互补色，冷暖两极的对比，实为一组补色对比，因此冷暖对比也是色相对比的又一种表现形式。

如果以图3-79中，冷暖两极对称中线为分界，距中线越近的两色之间的对比为冷暖弱对比，距中线越远的两色为冷暖强对比，距中心为中等距离时为冷暖中对比。

以冷色为主可以构成冷色对比组合，会带给人们一种寒冷、清爽、稀薄、

冷峻的感觉。以暖色为主可以构成暖色对比组合,给你以温暖、热烈、厚重、亲近的感觉。无彩色系中的白色属冷色,黑色属暖色,明度为5的灰色为中性色。当冷、暖色加入黑、白、灰时都可发生变化。

设计中的层次和空间感都与色彩的冷暖搭配有关。一般情况下,远用冷色,近用暖色,就能产生层次感和空间感。

同一色相的深浅组合,容易单调乏味,若采用变化冷暖色或点缀与主色形成冷暖对比的色彩时,效果会变得生动起来。如当深、中、浅青的组合时,浅青可用带绿味的暖绿,深青可用带紫味的青,就会得到较为理想的效果。见彩图3-80是以色彩冷暖对比组合为主的形式设计作品,以供参考。

3.2.2.5 面积

色彩面积的对比,是指色彩在画面中所占量的大与小之间的对比关系。色彩的效果与面积关系很大,同一组色彩各色所占面积的大小不同,效果就不一样。色彩组合中,面积太小或与图底色关系接近就会被底色同化,难以发现;面积过大的色块视觉强度高,面积过大就会容易产生刺激,如大片的橙色会使人紧张,大片的黑色会使人发闷。

在同类色组合中,面积接近时,各色变化不大,组合效果仍然是调和的。面积相差悬殊时,色彩就会发生变化,主要是小面积的色彩色相向与之相反色彩变化。色彩的冷暖、明度、纯度都是如此。这种变化的结果,是增强了两色组合的对比因素,使组合效果更佳。在邻接色组合中,如以小面积的浅色包围大面积的深色,或以小面积的深色与大面积的浅色组合,都能取得较好的效果。

补色的组合,互为补色的红与绿,面积接近时各色的色相、明度两极排斥,显得势均力敌,组合对比过强。但在面积相差悬殊时,由于一色的主导地位加强,另一色的对比减弱,组合效果较为调和,而这种调和,又是以强烈对比为基础,所以显得十分和谐而生动。

所以,面积的对比作用,能使邻接色组合、同类色组合增强对比,又能使对比色组合、互补色组合增强调和。为了表现的需要,适度安排色彩面积的大小对比是非常必要的。

3.2.2.6 分割

线条影响色彩组合的效果。在邻接色、同类色的组合中,两色交界比较含糊,如以线条分割,削弱视觉的合色作用,使两色较清晰地显示本身特色,对比因素强化了,沉闷气氛也被打破了。补色组合中两极强刺激,两色交界更是势均力敌,互不相让,如用线条分割,则形势缓和,如同双方之间划了"停火

线"。见彩图3-81蒙特里安色彩画。

带色彩的线条，对于色彩组合效果更为重要。如在同类色的组合中，采用与其相对比或补色线条，相当于在大面积的同类色之中增加了小面积的对比色。在对比或互补色的组合中，如以其中性色的线条分割，起到联系与缓冲的作用，能有较好调解效果。线型特性对于色彩组合效果也有影响。方正刚直线型与柔软曲折的线型相比，前者是静态的，后者是动态的。同样，同类色的组合与对比色的组合比较，前者也是静，后者动。线型与色彩的动静配合，也会产生不同的效果。如果色彩组合属于邻接组合或同类组合，过于静态，可使用动态的线型配合，改变沉闷的效果。若在组合中色彩组合对比过强，可以用静态的线型去调和，以求得动中有静，调和中有对比。

3.2.2.7 色彩组合不良效果的补救方法

1. 色彩组合中色彩效果过于沉闷，应加强对比

（1）加强明度对比

在邻接色或同类色组合中，宜采用明度对比较强的浓淡、明暗两色，至少需在明度色阶上形成对比，以消除一些同化效果，获得一定的对比效果，形成深浅配合、浓淡配合。如红与橙组合，将橙的明度降至极暗，红与紫组合，将红的明度提高到极明，或在这一组合中提高红的明度，降低紫的明度，成为明红与暗橙、明红与暗紫的组合，效果都会较好。

间色组合，常觉柔软无力，若改变各色明度，使之浓淡各异，形成明暗对比，就可见生动。

如彩图3-82所示的设计作品，画面颜色色相、明度差别不大，在颜色色相上差异不大，明度级别相近，背景杂乱。使画面主体与背景粘连，不能突出主题。但作品在构图上进行了多种尝试，注意了辅助形体与背景的大小关系。画面局部黄色、白色与黑色的小面积对比吸引了观察者的注意力，这也说明了加强明度对比使画面效果变强的作用。

（2）增加对比色点缀

在过于调和的色彩组合中，以对比色作为点缀，形成局部对比，实际上等于以调和色为主体，对比色为辅助的多色组合效果，这是增强色彩活力的有效方法。如蓝灰、绿灰等冷色的组合，采用小面积的红与橙作点缀，因红与绿、蓝与橙是补色（或接近补色）关系，便增强了对比因素，获得和谐与对比的效果。见彩图3-83、彩图3-84。

（3）勾画轮廓法

调和色组合，用适当的色线勾画轮廓，可增强对比因素。轮廓线的色彩，以与原色在明度色阶上形成对比。明度接近的几种暗色组合，极不分明，可用

明亮色或重暗色，各种明暗灰勾画轮廓，可很好地改善组合效果。特性色更常被用以勾画轮廓。见彩图3-85。

2．色彩组合中对比过强，色彩效果过于强烈，应加强调和

（1）改变明度

对比过强的两色组合，可将其中任意一色加入少量的黑，使其明度降低，变为暗调，以减少对比刺激。同样，其中任何一色加入少量的白，提高明度，变成明调，亦可取得相似的效果。如两色明度同时向相反方向改变，即A色加白，B色加黑，或反之，则增加调和的效果更其显著。如红与绿的组合，改成明红与暗绿，或明绿与暗红，都能取得很好的效果。见彩图3-86、彩图3-87。

（2）改变色相

如青绿与红组合，可于红色中少量加入其同类色，如玫红、桔红、曙红等任何一色，也可于青绿中少量加入它的同类色，如钴蓝、鲜蓝、普蓝、群青等任何一色。冷暖对比过强的两色组合，只要对其中一色的色相稍加改变，即可协和。见彩图3-88。

（3）改变纯度

如红与青绿组合，可于红色中加入少量灰色（或棕色），也可于青绿中加入少量灰色（或紫色），降低两色纯度，形成一鲜一灰或两者皆灰，均可改善组合效果。

红与绿组合，两色加灰，降低纯度，成红灰与绿灰，都可形成调和。见彩图3-89。

以上改变色相、改变明度，当然也同时改变了纯度。如果色彩的纯度变了，明度、色相也自然不同了，三者总是不可截然分开的，只是我们考虑问题时的着眼点不同而已。

（4）改变面积

如以大面积的青绿与小面积的红组合，或以大面积的红与小面积的青绿组合，都较为调和。见彩图3-90。

（5）加强过渡联系

对比色组合，用两色的中间色或特性色作轮廓线，或用这类色块作为过渡，避免它们的直接对立。用这些色的色块置于若干适当部位，亦可缓冲两色的对比程度。对比两色的交接处，尤觉刺目，除加强过渡法外，还可使该处两色逐渐互相渗透，渐变过渡，产生犹如天空色彩那样的渐变色，冲淡强烈刺激的效果。见彩图3-91。

4. 训练篇

　　通过本书前面的各个章节，我们对形式设计的理论体系与表现形式有了一个初步的认识。设计是一种创造活动，这种创造活动的对象是人，目的是为了让人们的生活质量得到更好地提高，而创造的源泉就是生活，没有生活的依托与滋润，设计就变得苍白而毫无意义。因此，我们在接下来的训练当中，希望读者始终树立一个以生活为源泉、为目标的思想，因为任何设计都不能脱离实际的生活，即使是最前卫的概念设计也是基于现实的理论与物质基础之上的。同样，我们在进行设计基础训练的过程中，也应围绕着生活，在实际的应用中学习设计，并最终将设计应用到生活中。

　　设计与艺术的创作是需要感觉的，朝向自我内心的目标前进的。在训练篇中，我们探索一种科学的步骤，来刺激学生探究的欲望，让学生以自我的知觉为基础，进行开发创造，而不是预先计划好的，这样可以使每位学生成为开创新路的人。

在训练篇中我们设立了三项目标

1. 激发学生的创造力，发展他们的艺术才能。

　　设计无界、创意无限，所有的界限只存在自己的头脑中，通过开拓学生自身的认识，使他们抛弃常规，进行创作，脱离一切外在的困扰，能够真诚面对自我，发展自我的创造力，获得自由创作的勇气。帮助学生找到容易的突破，使学生能够认识自己的特长。在训练篇中，我们列举很多训练方式，使学生通过这些训练方式，进行创新，不断发展，使之成为自我创作的设计的一种方式，一种思路。因为这种思路的与众不同，直至发展出自我的与众不同的风格。

2. 拓展学生的创作思路，使他们更适应具体设计。

　　艺术创造力并非像高山阁楼，它来源于生活并用于生活。在创作过程中帮助学生发现和寻找生活中的小问题，提出问题是一切创造活动的开始，并尝试着用多种方法解决它。如在材料与质感的训练中，让学生去寻找那些最适合并易于找到的东西，只要这种材料可以促进他们的创造活动，能够解决所提出的问题即可，这些材料可以是在身边就能找到的，如石头、木头、金属、黏土……

3. 培养学生扎实的基础技能，努力获得设计的真谛。

　　要使学生成为一名设计师，就必须让学生掌握成为一名设计师所必须掌握的技术以及基本原理，并学会综合运用，让学生通过研究与应用前人总结出的法则而了解客观世界。这样可以避免许多不必要的弯路，从而使学生由审美意识到技能水平都得到最快的发展与提高。

　　在训练篇中，这三项目标是不可分割的、互相作用的一种关系，我们力图能使学生熟练掌握。

4.1 基础训练

4.1.1 训练目的——元素的认知

在元素篇中我们知道，设计的元素就是组成设计的成分，而设计是无处不在的，但初入设计之门的学生，往往缺乏对现实生活中设计实例的敏感。许多学生经常对非常优秀的设计作品无动于衷；或者在回答你的诸如："这项设计的什么地方打动了你？"这样的问题时，总是不知所云。这是什么原因造成的呢？一方面，是因为他们刚刚接触设计，对设计的方法、技巧、形式、内涵都没有太深的了解；另一方面，他们对事物的观察，还停留在普通的看，而没有从一个专业的角度来看待事物。那么，我们首先来帮助同学们从认知设计的基本元素出发，逐步了解和认识设计的美妙与神奇。

4.1.2 训练内容

4.1.2.1 几何元素的认知

对于形式设计的基本元素：点、线、面的认知，不能仅仅是概念性的和纸面化的，点、线、面的概念是我们对现实的观察与感触的归纳与总结，而纸面化只是它的反映形式。因此，我们应该在现实生活中去认知点线面的存在形态和表现方式。点、线、面的概念是抽象化的，但他们的形态特征比较明确，相对来说，现实生活中的点、线、面元素比较好发现。但是，在生活中，纷乱复杂的事物、光怪陆离的现象都在影响着我们的感觉，刺激着我们的感官，令我们有时难以辨别和判断，而且有时我们也需要借助新颖的事物和人们的联想来重新定义点、线、面。

1. 元素联想训练

目的：点线面元素除了各自具体形态带给我们的感受外，更多地是由此引起的联想感受，这种感受因为生活的丰富绚丽而变得复杂多变。在接下来的练习中，我们尝试激发学生对于元素的联想感受，并以灵活生动的方式加以表现。

方法：寻找四个词汇，比如：春夏秋冬；喜怒哀乐；生长、杂乱、拥挤、迷茫等，并运用点线面等元素加以诠释。注意选择最适合表达所选词汇的元素。

要求：A4规格，单色描绘。画面比较贴切反映所选词汇含义。如图4-1、图4-2。

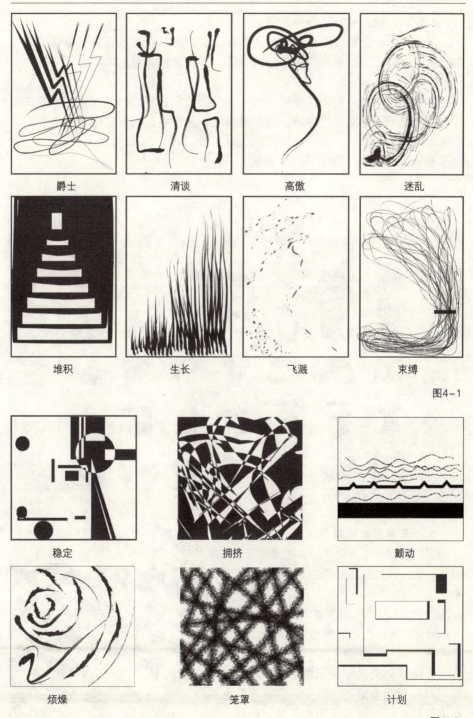

图4-1

图4-2

2. 单元加减组合与重复排列训练

目的：以一个或几个基本单元为母体，尝试进行增加或减少与重新排列组合，从而发现更多的组合变化与造型特征，以实现视觉效果的增强，加强对于元素的认知。

方法：基本单元可以是单体的点、线、面，或是它们的复合体，但要注意其形态特征不要太复杂、琐碎，应尽量简洁，易辨别，这样可以更好地呈现画面效果。

要求：A4规格，单色描绘。如图4-3。

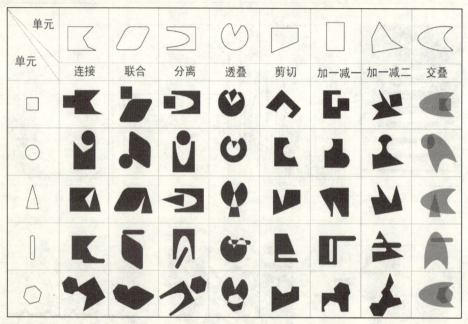

图4-3

3. 正负单元叠加排列训练

目的：以一组正负单元，按照重复叠加的排列方式构成画面，会产生十分奇妙的视觉效果。许多看似杂乱、偶然的形态其实存在其内在的规律，以这种较传统的训练方式，使学生发掘元素不同组合与排列形成新的视觉效果的多变性。

方法：由于只一组正负形态，不断变化排列时不免会有重复的现象，注意将重复的形态分散，使画面形成丰富多变的韵律。

图4-4

要求：正负形态要简洁，画面节奏清晰，韵律感强。如图4-4。

注意组合时整体关系的把握，由于用来组合的单一个体是一组黑白互换的正负形，甚至只是单个一个图形，所以在组合中总会出现重复的现象，这就要求在具体训练和创作中避免重复图形的集中，把握好画面整体与局部的关系。

4.1.2.2 色彩元素的认知

对于色彩的认识，我们应该注意到色彩的属性认知，并不像平面设计的基本元素那样容易辨别和感受，单纯的色彩属性是帮助我们认识并感受色彩的理论基础，无论现实中还是具体设计时，往往是多色彩混合，多属性交织，因此，我们最终是要训练对色彩的敏感程度和搭配色彩的能力。

1. 色轮练习

目的：一切色彩都由三原色组成，等量的两种原色混合，就会得到另一组基本色彩，即：红加黄得橙，红加蓝得紫，蓝加黄得绿，再由这三种色彩相互混合，就会得到更复杂的色彩，我们可以制作一个色轮来认识这种混合的效果。

方法：体会三原色与其他色彩之间的关系，色环的具体分割可以根据实际研究的深度来定，但一定是偶数。具体调色时，尽量保持色彩的纯度，这样可以使颜色混合后的精确性得以提高。

要求：A4规格，描绘清晰，涂色均匀。见彩图4-5~彩图4-8。

图4-9 明度推移

2. 色彩级差训练

目的：将色彩的明度、纯度分成一定数量的阶级，观察色彩明度的明暗渐变和色彩纯度由纯到混的逐渐变化，体会这两种色彩属性对色彩的决定影响与现实中的微妙表现。

方法：画面区域中分的阶层数量愈多，越体现其微妙变化，但应明白数量不是目的，而应掌握与运用这种变化形成的视觉效果。

要求：层级区分明确，等量渐进，避免出现层级顺序颠倒。如图4-9~图4-11和彩图4-12~彩图4-15。

图4-10 明度推移

图4-11 明度推移

4.2 组合训练

4.2.1 训练目的——方法的掌握

对于设计元素的认知与理解，是进行设计活动的起点，而各种组合规律是我们进行设计的行动指南和有力工具。但并不是知道了这些方法就可以搞出好的设计，关键不是对理论的单纯了解，而是理论指导下的具体应用。这种应用是紧密与实际中的具体情况相结合的。不同的场合、目的、面向人群、条件限定等都会对具体的应用产生直接与间接的影响。因此，组合训练的方式尽量多变且灵活，以达到使同学们自主并理解的掌握各种设计手法。

4.2.2 训练内容

4.2.2.1 整体感的把握

对于整体感的把握，是一项设计的关键，整体感的呈现效果，不仅决定了设计作品的定位与层次，更体现出设计者对设计任务整体控制的能力。对于许多设计者来说，经常会把过多的精力投入到细致入微的局部细节当中，因为他们容易认为，细节的刻画可以使作品的细致程度与表现层次加强，而且细节的表现往往更体现设计者技术方面的水平。这种认为固然没错，但是我们更应认识到，任何细节的、局部的成分都是限定在整体感的前提下的，局部组成整体，局部加强整体，但没有了整体，再精致华丽的局部也都成为了空中楼阁。

同时，优秀的设计作品，正是通过整体的气韵与特征来体现其独特的深度与内涵的，因此对于整体感的把握是十分重要的。

布局训练

目的：布局即设计元素在特定的设计空间中的分布方式。好的布局不仅可以很好地体现局部的细节，更可以呈现作品整体的意图与主旨。如果布局不好，就会出现画面的失衡，造成局部与整体关系的不协调。布局的改变，会使画面的含义与情感发生很大的变化，而通过布局训练，同学们要做的就是挖掘如何控制画面的布局来表达你的创意。

方法：先试着勾画几幅布局不同的草图，观察它们各自画面的不同效果，分析元素、颜色、形态、位置的特点，从中选择并优化为最终方案。或是完成一

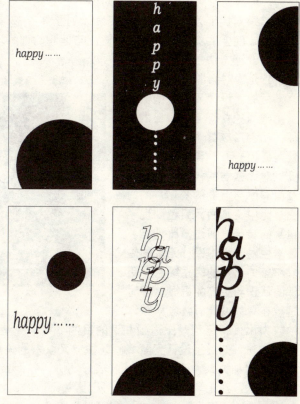

图4-16 为先勾画不同布局的草图，随后经过修改选定最终方案。

幅创作作品，注意画面的布局与整体协调，尝试将画面进行分割与抽取，得到不同的另几幅作品，这时原来画面中的局部就变成了新画面的主题，注意观察新的画面的布局与构图有了哪些奇妙的特征。

要求：新画面布局与构图合理、协调，并有视觉效果。如图4-16、彩图4-17。

4.2.2.2 对比与谐和的运用

这个世界充满着矛盾，正是矛盾本身使这个世界变得丰富多彩，没有了矛盾，也就失去了变化、竞争与挑战，那么世界上的物种也就失去了进化的动力，文明也就更谈不上发展。同样的道理，设计中的各种元素之间正因为有了对比，才使得设计本身呈现出无限的创意空间，各种对比赋予设计以生命力，而这种生命力也在设计的元素之间达到一种平衡的时候，得到平稳的延续与强劲的发展。因此，对比与谐和是双生共存的，并且紧密相连。

设计中各种元素不同对比的运用，同样也是依据各种决定条件的不同而变

化的，但是无论采取何种方式的对比，在对比中寻求谐和的原则是不变的，一味的追求对比而没有谐和，会使设计的整体感被破坏，但只求谐和而忽略对比，设计就会平淡而呆板，加强对比与谐和的训练，掌握并熟练的运用对比与谐和的设计方法是十分重要的。

1. 元素对比训练

目的：设计元素之间的关系紧密而独立，强调各自的特征，就会形成鲜明的对比，而减弱任何一方，都会使对比降低。对比强弱的程度，决定了画面韵律与节奏的变化，同时在对比中，画面元素也凸现了自身的特征。通过对比训练，使学生对画面中设计元素的主次与整体节奏的轻重缓急有更深的认识与更高的把握。同时理解在具体设计时，应从整体的效果出发，运用对比达到和谐的目的。

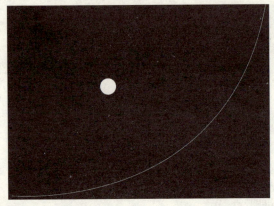

图4-19

方法：知道了设计元素之间既独立又联系的关系，在设计时就应注意它们之间的这种关系，运用对比可以很好地协调各元素之间在画面中的关系。

要求：各元素的位置、大小等因素关系明确，效果和谐。如彩图4-18、图4-19。

图4-19中大面积的黑形成了压抑的背景，一条细线划过画面，将其分割为对比悬殊的两部分。点元素的出现，打破了画面的沉闷。但太过单一的元素间缺乏必要的调和，使画面的平衡感不强。

2. 色彩对比训练

（1）明暗对比

目的：在组合篇中我们提到明度是一幅作品的骨骼，明度对比是造型构成中，最富有表现力的重要方法之一。在训练中，要让学生了解对比的效果是相对的，一个物体的大小、长短、轻重取决于与之对比物体的大小、长短、轻重。在画面中，大面积的暗与小面积的亮进行对比时，暗色会显得更暗，而亮色也会显得更亮。色调的确立取决于画面各部分的对比情况，如构图建立在对比的基础上，那么这种对比的相对性就起着决定作用。

方法：寻找几件你感兴趣的物品，例如：几本书、墨水瓶、稿纸等，或是生活中的场景，仔细观察，用炭笔或铅笔比较写实地把他们画下来，并分析其中的明暗关系；通过学生自己的理解去解释。在自由明暗之间的对比是描绘光影和三维物体最理想的手段，写生研究是极有意义的应用。

要求：明暗对比明确，画面层次清晰。 如图4-20。

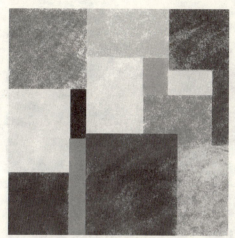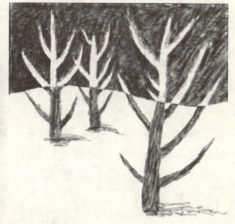

图4-20

（2）冷暖对比

目的：冷暖色对比最强烈的效果，产生于人们对于冰与火的感受，这充分说明了色彩对人心理的影响作用，通过研究色彩冷暖对比的训练，可以帮助我们加深色彩与心理之间相互影响、相互联系的认识。

方法：赤橙与蓝绿的对比会给我们强烈的冷暖对比感受，这是因为这两种颜色放在一起，很容易使我们联想到思维中冰与火的冷暖对比。不过其他颜色的冷暖性质，取决于与其对比的颜色的冷暖程度。因此，更多时候，某种颜色本身冷暖倾向会随着不同对比环境而发生改变。在设计中，应体会和运用这种颜色冷暖的相对性。

要求：在画面中的色彩有明显的冷暖倾向，并由于对比而使其自身的冷暖倾向更加明显。见彩图4-22～彩图4-25。

（3）面积对比

目的：色彩是我们视觉接受最多的信息。更多的时候，甚至是先感受到色彩的影响，而后才看清形体的特征。因为在我们视线看到的范围内，颜色占据了画面的全部，而事物的形体仅仅是限定了色彩的分布范围。正因为这样，色彩分布面积的大小不同，会引起我们完全不同的心理感受。通过对颜色面积对比的训练，使学生了解其重要意义，掌握面积对比的规律并应用于实际设计中。

方法：在画面中，尝试将几种迥异的色彩所占面积进行多种分配，体会颜色本身由于在画面中所呈现面积的变化，而引起的不同效果，而这些效果又是怎样影响观察者的心理感受的。

要求：色彩面积的对比要明显，强化色彩自身特性与呈现面积的相互关系。图4-21、彩图4-26、彩图4-27。

（4）同类色与互补色对比

目的：在前一章中，我们了解了同类色与互补色的特点，它们在设计中也起着十分重要的作用。同类色之间色相上对比较弱，互补色则相反，运用它们的特性可以创作出很好的视觉效果。

方法：特定的色彩搭配可以很好地完成与突出特定的表现形式的要求，比如书籍的插画、宣传手册等等有明确或固定范围的设计要求。试着运用同类色与互补色的对比来使这类设计变得更加有意思。

要求：对比明确，色彩协调，能表达设计意图。见彩图4-28～彩图4-31。

（5）表现力训练

目的：前面的一系列训练，主要以色彩元素某一方面进行研究，接下来，尝试让学生进行多元的综合表现。所谓表现力的训练，是加强学生在仔细深入观察事物后，对其形态与结构的认识，以及对色彩的敏锐感觉。我们已经知道，色彩本身并不仅仅是物体表面自身的颜色，现实中的光线无时无刻不在改变着物体呈现在我们眼中的色彩。

图4-21

图4-32

白天与黑夜、上午与下午、向阳与背阴，这些都是十分明显且记忆深刻的差别，但是那些十分微妙的差别是我们经常忽略和遗忘的，因为我们经常被更明确的现象所吸引，但是作为一名设计师，色彩意识是十分重要的，这不仅表现在他对颜色属性的了解，同时更重要的是对颜色精确的观察与细致的表现。

方法：学生可以自行设置一个场景，将几种色彩差别非常小的物体放置在一起，比如将一个红色的杯子、红色的勺子放在一块红色的丝巾上，或者将一个黑色的皮包、黑色的手套和一件黑色的夹克放在一起。在这样的场景下，色彩的各主要元素的对比与差别显得更加微妙和难以把握，你可以检验自己的观察能力并提高调色技巧。

要求：对色彩观察入微，画面色彩层次清晰，关系明确。

图4-32，彩图4-33~彩图4-35。

4.3 实用训练

4.3.1 训练目的——方法的运用

实际生活中的情况复杂多变，这就要求设计者对具体的问题加以具体的分析，选择合适的设计手段，然后根据具体的限定条件，利用各种设计手段，实现最佳的设计效果。为了这样的目的，在实际训练中，就要着重加强对不同设计要求与设计情况的分析，增加对具体事例的快速判断和综合掌控能力，以及各种设计方法的综合运用能力。我们在实例篇中提出了优秀设计带给我们的思考，元素篇中认识了大千世界中无所不在的设计元素，组合篇中掌握了各种设计手法和美学规律，那么在训练篇中，我们就要将这些加以灵活地运用，不断在具体实际的训练中提高自己的分析与判断能力，不断探索并加强创新的能力，提高自己的设计技能与设计水平。

4.3.2 训练内容

4.3.2.1 拓展元素的作用

设计的实质就是创新，这种创新不仅是灵感激发的原创，也包括对设计元素的拓展和组合规律的探索。

1. 剪贴画训练

目的：剪贴画是一种很有意思的创作形式。它为我们提供了更广泛的素材与更自由的形式。因此我们可以运用这种形式，来使我们的创作才能与创造灵感进行最大的发挥。

方法：既然素材与形式都有很大的自由度，那么我们就可以用所有可以表达创作思想的材料。但要注意所选素材与形式要遵循作品的整体要求，不能凸现了局部新奇的材料而忽略了画面所要表达的主旨。

要求：画面灵活而有序，主题突出明确。见彩图4-36、彩图4-37。

2. 字体组合训练

目的：字体在现代设计中已经无处不在，并且在许多设计实例中起到决定

图4-38

作用。字体有着其自身的独特性，无论中外，文字是承载与传达信息的重要途径与方式，正因如此，字体不仅有丰富多变的造型装饰设计效果，同时也传达着设计作品的主旨，很好地掌握字体选择与布局技巧，是提高自身设计能力并更好地完成设计任务的重要方法。

方法：在众多的字体中选择文字的造型需要很大的耐心和相当的洞察力，文字排版前，要仔细查看所选文字的造型，衡量每一个文字或字母的造型与风格，去体会它们是否适合设计主题的需要。因为例如电话簿、饭店菜单、主题公园的宣传册等不同领域的设计要求是很不同的。尽量避免自己创造字体，如有必要可以修改现有字体的造型，以适应具体设计的需要。

要求：字体布局合理，有创新性，设计内涵表达明确、易懂。

图4-38，彩图4-39，彩图4-40。

4.3.2.2 探寻形式发展

设计的方法、途径与表现形式有着无限的可创作空间，探寻这些形式的变化、规律与特点，可以很好地提高设计的能力与作品的水平，但是在具体探索研究的过程中，不能仅仅停留在外在的表象上面，要始终把握这些形式的内在本质，才能在现有丰富的成果中创造属于自己的优秀作品。

1. 质感与肌理训练

目的：质感与肌理的训练，是要促使学生从触觉质感的角度去观察周围的环境，来进行材料与质地的研究。各种物体在有规律的重现中，以各种质感的面目向我们呈现。如人群、车站、集市都是新型的再现形式。

方法：学生搜集任何可找到的物体表面质感与肌理的信息特征，以此作为创作起点，完成不同的平面构成与色彩构成作品。

要求：肌理特征、质感效果明确，有创新性。见彩图4-41~彩图4-43，图4-44~图4-49。

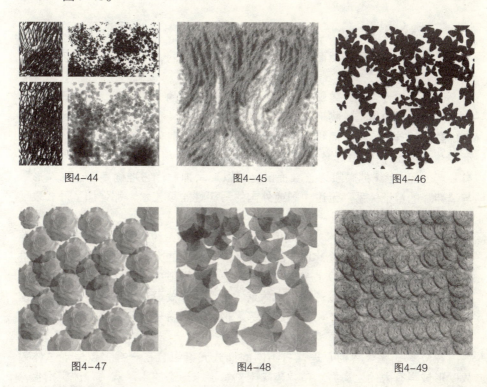

图4-44　　　　　　　　　图4-45　　　　　　　　　图4-46

图4-47　　　　　　　　　图4-48　　　　　　　　　图4-49

2.反向训练

目的：现实的生活纷繁绚丽，我们变得越来越被表象所迷惑，许多的细节变化纷扰了我们的注意力并影响着我们的判断力，拨开表面具体的迷雾，探求其本身设计元素的构成原理，从表面探寻本质，是我们这一训练的目的。

方法：通过对具体设计实例的深入观察，分析并理解它所运用的设计元素与组合原理，运用拆解、变化等手段，完成不同的作业。

要求：尽量使繁琐或华丽的装饰淡化，寻找并体现出隐藏其中的设计本质。见彩图4-50~彩图4-52。

我们这里列举了一些训练种类与训练方法，当然，这些训练的方法与内容只是为大家提供一些借鉴与参考，而具体实践中还有许多很好的训练形式，由于篇幅所限，我们在这里就不一一涉及了，但有一个原则，就是让学生在具体的实践中去探索与掌握平面与色彩设计的元素与组合规律的内涵与意义，这是我们所共识的，这也是我们出版此书的目的。我相信，随着训练探索的深入与具体实践的积累，同学们会逐渐发现平面与色彩设计这一设计基础领域的广阔空间与无限可能。

5. 评论篇

5.1 评论体系

美是普遍存在的，然而对于美的观念与表现不同，形成了不同的艺术标准和评论体系。

西方写实性绘画、雕塑艺术，一般表现生活中的典型断面，通过具体形象表现作品的真像美。人物形象的内心刻画以及物像特征的描绘表现是评价艺术品位高低的首要标准。同样，我国绘画史中，先秦时代的荀况曾提出："形具而神生"；汉代恒谭形象地描述了形神关系："精神居形体，犹火之燃烛矣"。公元4世纪的顾凯之首次提出："以形写神"，它准确地表达了"形"与"神"的辩证关系。无论中国或外国的写实性绘画艺术，都强调了形式表现的逼真和内容的客观性。

20世纪初工业和技术的发展促进了形式设计理论和实践的突飞演变，培养出一代又一代经过形式设计训练的设计师。包豪斯的大师们对形态基础理论进行过多方向的探索，形成了一套与现代工业生产相适应的形式元素为基础的视觉理论，构成当代形式设计的基本体系。当今的形式设计大量借鉴了心理学理论，尤其是视知觉理论，如完形原理等。形式设计将形式元素作为创作新形态的基点，探索不同形态、色彩的组合方式。

在立意上要求营构心理，将不同的形式元素组合在一起，以呈现总体效果，形成强有力的生命力。审美趣味上刻意追求形态的寓意双关，虚实相生，着意与形式的含义，使形式与内容构成有机整体。

技法上求简，即要求形式设计的单纯化。求变，就是运用夸张变形的手段，加强形象的艺术感染力。求韵，要求形态色彩设计形式特有的节奏、韵律感，也是评价形式美的重要因素。求稳，由于人的生理要求重心稳定，而且人所看到的自然界物像（日、月、星辰、动植物以及人类本身）的形态构造都符合均衡与稳定的原理。因此在形式设计中也同样有此要求，否则就会感到不舒服。

形式表现上提倡多样丰富的表现形式，而总体效果、总的意象的表现是评价作品高低的重要标准。从立意到技法以及表现形式构成了当今形式设计的理论体系，同时也是我们评价一幅形式设计的几个重要标准。

5.1.1 评论的原则

在平面色彩创作中，整体感是衡量作品艺术品位高低的重要标志。缺乏整体感的作品，其艺术品位必然较低。所谓的整体感，就是作品的各个部分形成一个有机统一体，各处于一个适当的和谐状态，形态单纯，却不显得空洞乏

味，色彩丰富却不觉得繁琐花乱。繁简、虚实、明暗、色彩等诸多对立的形式元素都服从于表现的要求，在对比中求得统一。这种适度关系的把握，就是从全局的总体意象处理元素关系。重视整体，把握关系是形式设计的要领。初学者面对诸多形式元素，更应加强画面总体宏观控制的观念，以求得提高作品的艺术品位。事实上即使这种无主题内容的创作，也需从画面总体气韵这个大关系上着眼。

　　整体观念是人类智慧的本能，它符合人的视觉规律。人对形态、色彩的感知过程，总是透过形色元素关系，来把握画面的总体特征。同时，单纯简洁的图像是视觉最喜欢接受的。所谓单纯绝非形态的呆板，而是将复杂的线形及色块按照层次关系，将复杂概括在一定秩序之中，使整体形态色彩在单纯简洁中蕴涵着丰富。视觉完形是人脑生理机能的反映，是认识形态、色彩组合的客观规律。因此在创作时总体把握二维的形、色关系，将诸多形式元素归纳和组织在有序的关系中，适度排列其间的层次、强弱、冷暖、明暗等关系，使之形成一定的秩序，表现协调而统一的总体效果，这样才符合人的视觉规律。

　　画面元素平均对称，是表现整体感的大忌。它使作品空洞无物，繁琐细碎，同时缺乏鲜明的感受力，看后令人生厌。由于脱离整体气韵的细部元素表现，致使画面缺少疏密、繁简等节奏变化，多处局部对比过强，色调花乱。这种方法是把局部与整体对立起来，同时也不符合视觉规律。整体与局部，重点与一般本是对立的统一体，是相辅相成的，处理好两者的关系至关重要。因此在构思中必须统筹安排，使之主次分明，突出重点。在较小的图幅的形式设计中一般只有一个重点，为了表现主体，突出重点，可以使其在构图中处于显要位置，或强化某一元素对比关系，并在明度和色相对比上作相对夸张。重点形态加以精心刻画，至于配角形色元素只能作烘托处理，不宜喧宾夺主，如在明暗、冷暖等元素上减弱相对的对比关系，一般尺寸的作品只能有一个重点，较大图幅作品可以有多个次重点。由于从整体出发，对重点局部作突出的表现，因而加大了表现深度，使之具有丰富的内涵。

　　设计创作中不仅要抓重点，整体把握，同时也要处理好各部分之间的有机组合关系，使部分与部分之间处于适度关系，使其上下、左右、前后相互联系、互为依存。整体关系是形式设计创作的成败关键。然而做好形式设计，还要把握以下几个方面。

1.画面布局与形式美规律的运用

　　平面色彩设计是否完整统一，在很大程度上取决于画面布局，所谓"经营位置"，也就是如何组织好画面，它具体表现在主体形态的范围以及局部元素的处理等方面。

　　主体形态的落位，应该排在画面的主要位置。主体形态居中，形态视觉强度高，形态突出，但在局部处理上应增加相应的变化，以免使人感到呆板。主

体形态略偏中心，使重点处留有一定的空间，比较适宜。就画面的容量而言，如果主体形态过大，画面太小，易使画面拥挤局促；反之，主体形态过小，会使画面空旷而不紧凑，削弱了形态的表现力和感染力；而一般初学者在设计的过程中，往往把形态表现得过大或过小。所以主体的大小应与画面成恰当的比例。

我们常把画面的边框所包容的空间叫画面，画面里的形态叫图像。当图像进入画面，就产生了背景空间。画面、图像、背景空间是平面色彩布局的三要素。图像与背景是相互衔接的，如图5-1人与酒标的创作，我们既要推敲图像的外形（正形），也要考虑相接的背景形态（负形），只考虑图像的正形，忽视背景的负形，往往很难取得整体表现。图像与背景之间存在着相互衬托的关系。

图5-1

（1）繁与简的相衬

一般主体形态外形简单宜衬以丰富的背景，而外形复杂的形体则宜衬以简单的背景。如图5-2，图5-3。

图5-2

图5-3

（2）黑与白的相衬

图像与背景反差越大，图像越清晰，视觉感受越强；两者反差小则图底粘连，图像模糊；如果两者明度相等，则图像消失。如图5-4中的灯泡由于和背景反差不强，变得难以辨认，而图5-5中的钟表与背景对比明确，使人一目了然。

图5-4

图5-5

（3）动与静的相衬

形态元素本身是静止的，如运用动态的线型以及形式规律进行组合，可使作品增强表现力。此外，尚有下列互衬关系：水平线与垂直线、曲与直、色彩上的鲜与灰、补色间的强与弱、线条的粗与细、肌理上的粗糙与细腻、空间上的远与近，都能成为表现动静关系的重要手段。如图5-6、图5-7。

图5-6

图5-7

形态布置既要根据整体气韵，又要符合形式美规律。形式元素自身是无序的，必须运用形式美规律处理形态、色彩，才能产生完美的整体效果。点、线、面、色彩、肌理是形式美的组成元素，他们各具自身的审美价值，适度的点，可使画面丰富多彩；适度的线，可以加强画面的精细感；面可使画面完整充实。

点的布置应遵循多样统一规律，变化应在统一中去寻求，只有变化无统一，变化就会杂乱；只有统一而无变化，就会单调乏味，使人感到呆板而得不到艺术的享受。所以，既多样又统一才会使人感到优美而自然。在点的布置中，忌讳其相同大小的点多次并列到一条直线上，这样的布置只有统一而无变化，点应有大小和疏密的变化，其布置必须符合均衡的构图原理，才能变化而又统一。如图5-8、图5-9。

图5-8　　　　　　　　　　　图5-9

在以线构成主体的画面中，结构主线应加以组织和归纳，使积极的部分得以加强，而消极的部分予以删减，使其形成统一的力感动感和统一的韵律，并使画面更加统一有序。线的布置又要避免在曲直、粗细、疏密上的等同，要注意保持线条在画面上的均衡布置，使粗细线在视觉重量上取得均衡。在曲线与直线的组合中，应有主次之分，两者在数量上不能相等，长短也不相同，以达到既有变化又符合画面均衡的要求。在布置中，疏密处理是平面色彩设计的一种重要手段，在线群组合中，疏密处理不好，就会有一团乱麻的感觉，因此必须进一步掌握在集中了的线群中间进行疏密处理。这样就要求疏与密应有层次变化，使疏密有节奏。这里所说的疏，不是距离相等的疏，密也不是等距离的密，因为距离相等就失去了变化，不能产生节奏感。如图5-10。

在以色块构成的画面中，画面由各种不同方向、大小、形状的面组成，面的形状要优美，避免雷同与重复。块面的面积、色彩以及相互位置安排要服从

全局的均衡构图原理，使其疏密错落有致，并相互呼应，且富有节奏感。均衡构图犹如把画面比作天平，使其左右上下的色块能取得视觉上的平衡，视觉上的轻重感往往根据色块的明度深浅和面积大小来判断。色块的面积应有主有次，利用它们各自与画面中心的距离，来调节视觉上的均衡。如图5-11。

图5-10　　　　　　　　　　　　　　　　　图5-11

2. 色调控制与搭配

在平面色彩设计中，色比形更具表达感情的作用，它能够先于形而反映画面的感情效果。色调是指画面各色具有同一的调子倾向（包括明度、色相、纯度），所谓"各色"是指画面中绝大部分的色彩具有统一的共性，这里不排除运用适当比例的对比色，以使画面醒目突出。色调的魅力主要表现为色彩间统一（共性）与对比（明显性）的恰当关系所产生的协调效果。共性是画面中形成统一的要素，对比是克服画面过于平淡的变化要素。因此，色调中只有在一定范围内的恰当对比，各色才能协同产生出一种统一的感染力，才能保证画面的总体效果。色调由明度、色相、纯度构成，因此它是三者综合叠加的结果，只是为了便于分析，才把它们分开来叙述。

明度色调俗称调子，在平面色彩设计中，黑白灰三种层次的颜色都会出现在画面上，只是各自占的比重有所不同，只有在相互对比关系中才能显示出各自的特色和表现的能量，三者在画面中的关系是相互映衬的。如在一个画面中总有一个主要倾向，以黑白灰三者之一为主，这就是画面基调，也称调子。画面中的亮色为主称为高调，它带来的感觉是明亮、清新；以中间色为主，画面柔和典雅；以暗色为主的称低调，画面效果沉着、凝重。除明度倾向外，一幅平面色彩设计最亮与最暗色的明度对比程度也影响着调子的感情倾向，根据其对比度的强弱，又分三种形式：在明度色标上，凡反差三级之内的对比，称短调对比，画面灰暗、含混；相差4～5级的对比，称中调对比，画面充实而明

快；相差在6级以上的对比，称长调对比，画面效果锐利、明确。在实践中，如果运用高、中、低和长、中、短等六种色调排列组合，可组成九种明度调子，并各具不同的感情倾向，它们是高长调、高中调、高短调、中长调、中中调、中短调、低长调、低中调、低短调。高长调具有积极的、刺激的、快速明了的效果；高短调具有优雅、柔和、明亮的女性特色；中长调具有强烈的男性的丰富效果，中短调则如梦的模糊而含蓄；低长调具有爆发性的效果和深沉的苦闷感；低短调则深沉、恐怖、具有死亡般的忧郁感。

明度色调选择是其他色调选择的基础，而恰如其分的明暗级配又是决定配色的光感、清晰感觉的关键，并为其他色调的选择作了心理铺垫。所以在平面色彩设计中做好明暗调子的选择是头等重要的事。明暗调子的选择对整体气氛的创造有着重要作用，针对不同表现气氛，来选择不同明暗调子可以收到理想的效果。

在色相上，不同冷暖色相的组合也会产生不同的心理反应。红、黄等暖色使人感到兴奋；蓝、绿等冷色或中性色象征着宁静；明黄的色调给人以温暖的明快感；棕色使人感到沉着与稳定。在平面色彩设计要很好地发挥色相的情感力量，用鲜明有力的色彩语言，将整体意图表现好。画面色相色调常用以下几种方法。

（1）同类色调

以一个原色为主，支配全图，称之为支配色。以单色支配全局，几乎是单色，以单纯取胜。这种色调容易取得典雅、朴素的效果。但应注意变化其明度和纯度，亦不可忽视点缀必要的少量低纯度对比色，如利用形式元素的点、线，以使画面不致于单调。见彩图5-12、彩图5-13。

（2）邻近色调

以两个原色及其间色为主作为画面的基础，是调和色的例子，使人感到简洁、单纯，却又比同类色调显得丰富。同样应巧妙运用明度、纯度及相对冷暖的变化，用少量低纯度对比色，以便使画面在协调、统一中富有变化。见彩图5-14、彩图5-15。

（3）对比色调

两色在色相环上相距135°所组成的色调叫对比色调，这种色调可以出现灿烂的颜色效果，但一定要有主有辅，提高某一色性，降低与之相对的另一色性，并处理好面积对比和明度对比。见彩图5-16、彩图5-17。

（4）互补色调

在色相环中相距180°相对的两色进行服装色彩搭配，如红与绿、蓝与橙、黄与紫两色的搭配组合，具有强烈的对比性，有互相衬托的效果。见彩图5-18、彩图5-19。

在纯度色调选择上，可以有纯度偏高的鲜艳色调，也可以有纯度偏低的灰

色调。一般来说，鲜色的色相明确，注目程度高，色相心理作用明显；灰色的色相含蓄，注目程度低，安定而平静。应用灰色调时，应注意处理好相对的冷暖倾向和明度的恰当对比，才不致于单调乏味。见彩图5-20～彩图5-25。

5.1.2 评论的方法

用整体观念评价作品的高低，通过分析与评价提高我们的鉴赏力，鉴于此，本书的评论采取总观与分解相结合的方法。

所谓总观的评价，指的是整体的系统思想分析方法。依靠形态、色彩的特性表现画面的整体效果，用思辨的方法定位或评价。

一般人在品评作品时都有朴素的整体系统思想，善于总观的分析与评价。但是在评价中只有朴素的系统思索还不够，虽然正确地把握了现象的总体画面的一般性质，却不足以构成这幅总画面的各个细节；而我们要是不知道这些细节，就看不清总画面。正是这个原因，我们在分析评论中还必须引入分解的方法。

分解的方法按笛卡尔的《方法论》中所说，是把问题尽可能地分解成不同的组成部分，然后分别研究。我们评价在概评、"近观"中得到肯定评价后，还需要深入到作品中去分析、了解其内部"结构"，将作品解释为几个部分，包括形式要素、画面层次、色调等，揭示其内在联系，阐释作品艺术意匠的涵义，评价出作品在意象美、形式美、表现美等方面做出的成绩与不足。

5.1.3 评论的指标

至美的因素不仅存在于形式中，而且也存在于作品的立意、意象之中，存在于作品的形式表现中。当然，一幅形式设计作品要求全部达到至美的指标，也是不大可能，优秀作品的创作也是非常复杂的，但是，我们仍然要朝着这个方向而努力。评论指标包括作品的意象、形式、表现。

1. 意象

我国早在唐代就有自己的理论建树，所谓上品必然是"立意在先，依形造境，依境传情。"其画面不再是抽象的点、线等元素，而是整体意象、总的意图。形式的运动变化是总体效果赖以形成的根据，抓住形态色彩元素的内在运动变化规律，是意象传达的关键。所谓意象就是反映作品本质力量的情态，视觉上表现为整体感、运动感以及作品的情感与格调。它们具有超乎形式语意之外的本质美。见彩图5-26～彩图5-30。

2. 形式

形式是超出空间之外的趋势和能量。形式的存在离不开时间和空间的限定，空间限定表明形态色彩的搭配与控制，时间的限定形式元素的变化与运

动。形式感表现在空间和时间限定上作定量的规定，如在有限的空间与精致的画面中，运用形式元素的大小、长短、方圆、虚实、疏密、聚散的组合，引起的运动感，展示出时间过程，并且是有规律性的相互呼应，以韵布形表现作品的节奏与韵律，形成既有对比又有协调的美感。见彩图5-31、彩图5-32。

3.表现

形式表现的重要不仅是评价作品的指标，而且也进一步激发我们的创作激情。"看图说话"形式表现就显得极为重要。直抒胸怀是形式表现的根本之法，我国美学思想中的方刚圆柔的意味美，宏大磅礴的气势表现，在形式表现中具有积极的指导意义。古代的人面鱼纹的奇特组合，呈现着以圆形为主，方圆对比统一的舒展柔和的表现美。青铜器厚重坚硬的材质，威严的图纹形式，方圆结合以方为主的形式展现着雄劲刚健的表现美，凝结着青铜时代创作者血汗及其悲壮崇高的心灵展现。我们今天仍能看到汉代霍去病墓地的石雕，运用原材质固有的形状，不拘细节和修饰，以大的形态流动飞扬，表现了宏大磅礴的气势，其中《马踏飞燕（马踏匈奴）》中表现了泰山压顶的力感，《跃马》的昂然跃起；《卧虎》中的潜伏；《卧马》的静中有动。这些形象，已非虎非马，而是中华民族统一强大的精神表现。

黑格尔在评价美时认为"美是理念和感性的显现"，这就要求我们在表现中形成意象立意以及表现方式的统一。我们在评价中提倡丰富多样的表现形式，但总体意象、总的意图的表现永远是衡量与评价形式表现的准绳。见彩图5-33~彩图5-36。

5.2 典型实例

形式设计的创作和表现之所以重要，它不仅引导我们发现新的奥妙，而且激发我们进行新的探索。作为设计的基础，我们不仅要表达目之所见的东西，还要进一步能设计出所知所想的东西。艺术的生命在于创造，在于有个人见解的表现力。新形态的创造，借助抽象的点、线、面、体等因素，在有限的空间和静止的画面上，运用抽象要素的大小、方圆、长短造成具有主次虚实、强弱疏密的空间组合形式，创作出力量和运动所形成的气势。

我们在教学中，把丰富多彩的表现形式，看作教学的成功，提倡多种方法的表现技巧，而作品的审美效果永远是衡量表现高低的标准。我们要求作品中有表现力，首当其冲是要讲究关系，重视整体。以往经验告诉我们，在初学者中，常因缺乏驾驭画面的整体关系，而使作品不能表达预想的意图。由于拘泥于技巧的玩弄，导致失败的境地。因此在表现中即使是潇洒自在之笔，也应从整体意境和总的意图这个大关系上着眼，这不仅是评判形式设计艺术品位高低的标准，而且也是衡量表现美的准绳。见图5-37~图5-44，彩图5-45~彩图5-49。

图5-37

图5-38

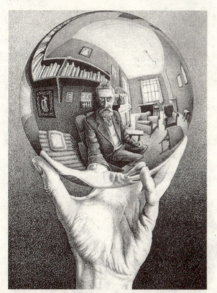
图5-39

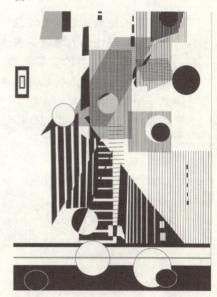
图5-40

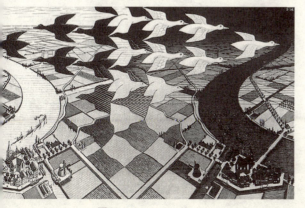
图5-41

图5-42

图5-43

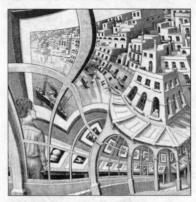

图5-44

形式设计的结构主线以及作品中的整体黑白处理,是形态意象赖以形成的根据,它直接影响作品的意象的表达。给观者以强烈的印象,也是形式设计借以表达感情和作品活力的重要条件。抓住大的结构主线,表现内力运动的形态,注重黑白关系的处理安排,往往能控制大的形态意象。所谓作品的整体力量,就是运用形、色关系表现情态力量,在作品中表现为运动感、生长感以及形态要素的变幻组合,这些都具有独特的魅力。见图5-50～图5-61,彩图5-62～彩图5-65。

图5-51

图5-50

图5-52

形式设计——平面色彩设计基础

图5-53

图5-54

图5-55

图5-56

图5-57

图5-58

图5-59

图5-60

图5-61

组合规律是从形式设计中的具体技法中概括出来的，是取得形式美的有效方法，也是评价作品高低的法则。组合规律是人们在长期的艺术实践中的经验总结，很多规律长期以来就被人们所认识和运用。如对比、调和、比例等都比较常用，它说明一定的形式要素组合的概念，我们在实践中只有抓住对规律的认识，才能逐步提高艺术修养。同时运用这些组合规律，可创造出丰富多彩的形式设计作品。见图5-66~图5-80，彩图5-81~彩图5-86。

图5-66

图5-67

图5-68

图5-69

图5-70

图5-71

图5-72

图5-73

图5-74

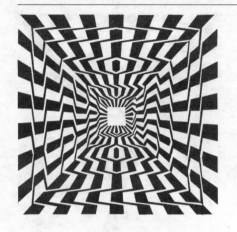

图5-75

图5-76

图5-77

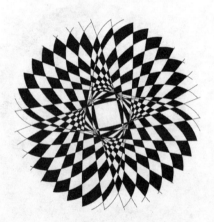

图5-78

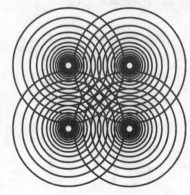

图5-79

图5-80

形式设计——平面色彩设计基础

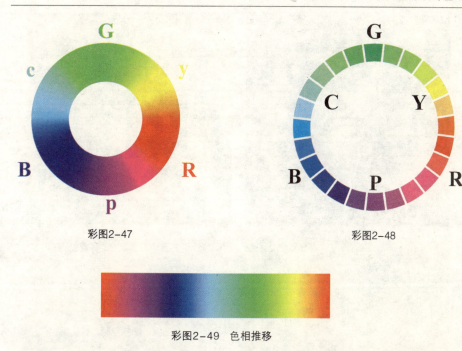

彩图2-47　　　　　　　　　　　彩图2-48

彩图2-49　色相推移

彩图2-50　明度推移　　　　　彩图2-51　纯度推移

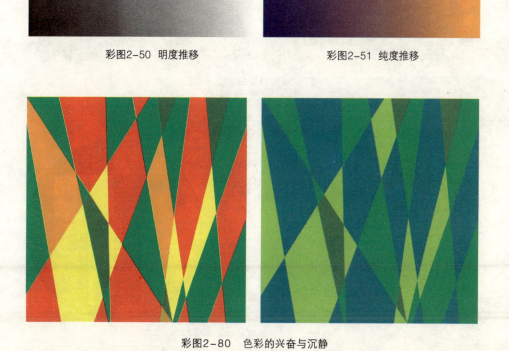

彩图2-80　色彩的兴奋与沉静

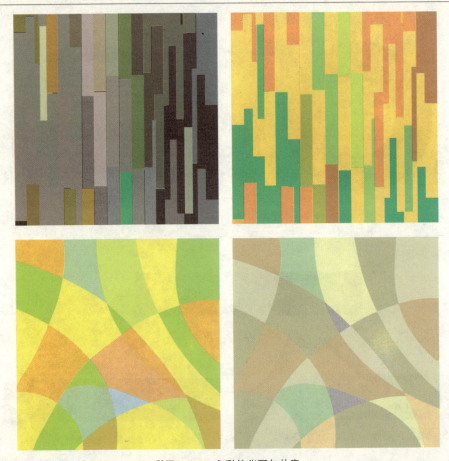

彩图2-81 色彩的华丽与朴素

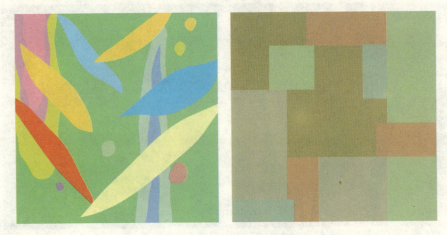

彩图2-82 色彩的明快与忧郁

形式设计——平面色彩设计基础

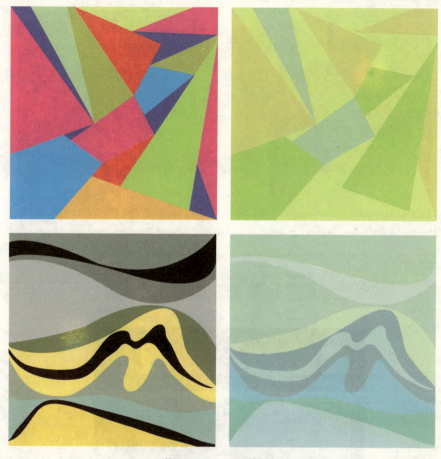

彩图2-83　色彩的软硬感

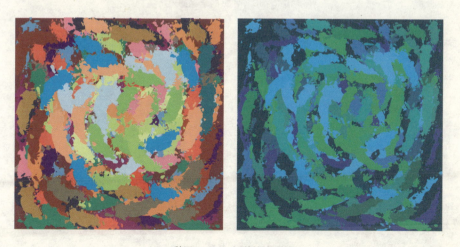

彩图2-84　色彩的冷暖感

155

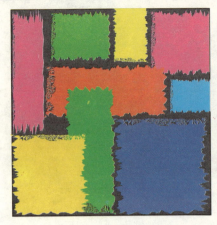 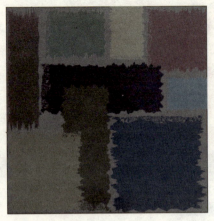

彩图2-85　色彩的扩张与收缩

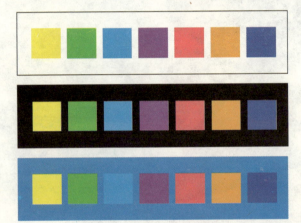

彩图2-86　色彩的进退感

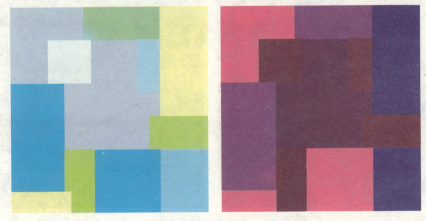

彩图2-87　色彩的轻重感

形式设计——平面色彩设计基础

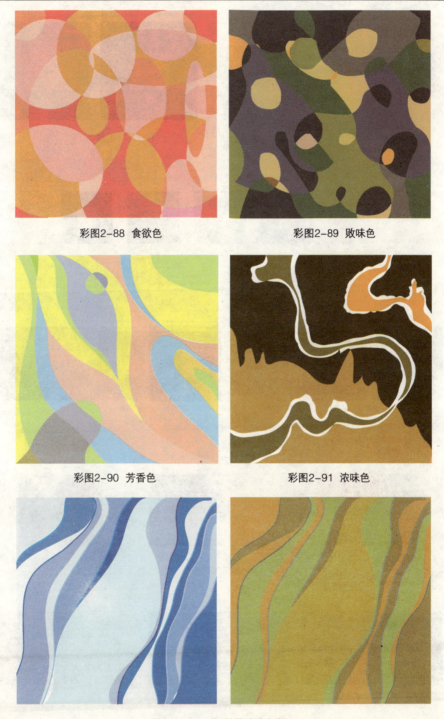

彩图2-88 食欲色　　　　　彩图2-89 败味色

彩图2-90 芳香色　　　　　彩图2-91 浓味色

彩图2-92　色彩的洁净与新旧

工业设计专业系列教材

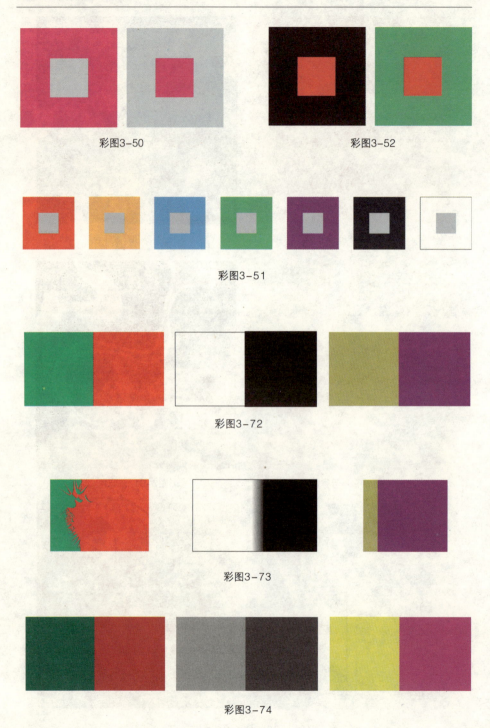

彩图3-50　　　　　　　　彩图3-52

彩图3-51

彩图3-72

彩图3-73

彩图3-74

形式设计——平面色彩设计基础

彩图3-78

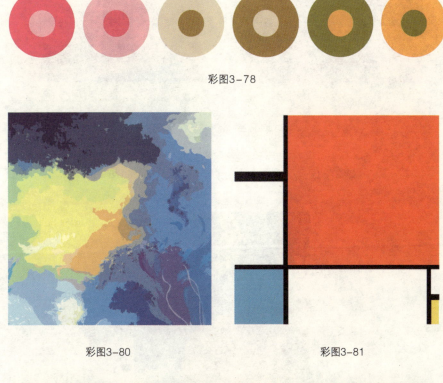

彩图3-80　　　　　　　　　　　彩图3-81

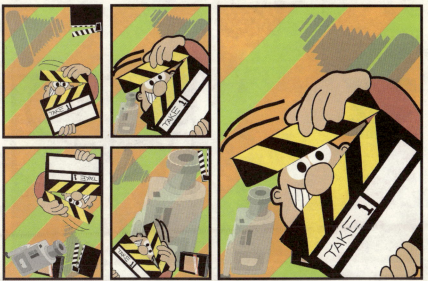

彩图3-82

彩图3-83

彩图3-84

彩图3-85-1

彩图3-85-2

彩图3-85-3

形式设计——平面色彩设计基础

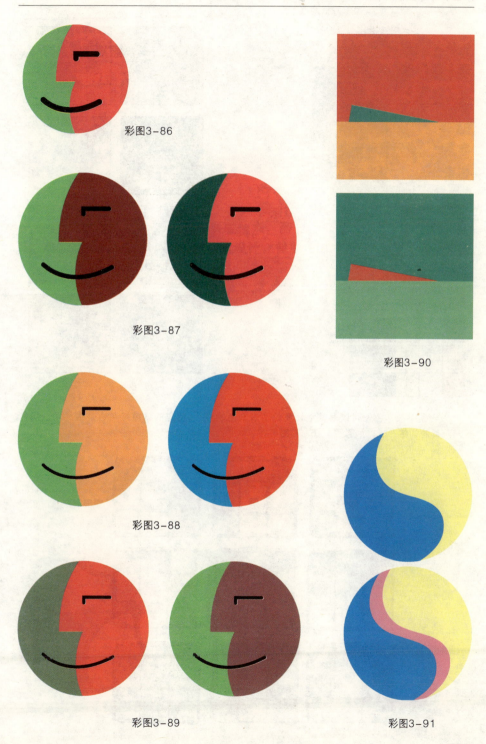

彩图3-86

彩图3-87

彩图3-88

彩图3-89

彩图3-90

彩图3-91

161

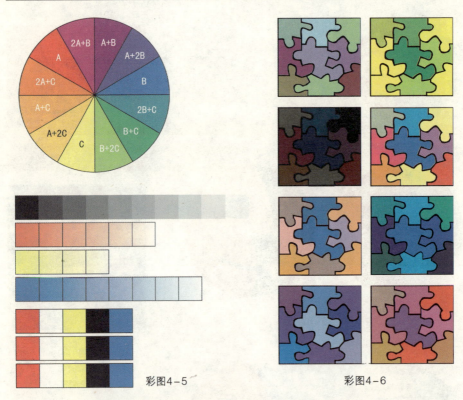

彩图4-5

彩图4-6

彩图4-5 色轮可以很好地让我们了解颜色的混合,相应的填色练习也是很好地认识色彩元素的训练形式。如彩图4-6~彩图4-8。

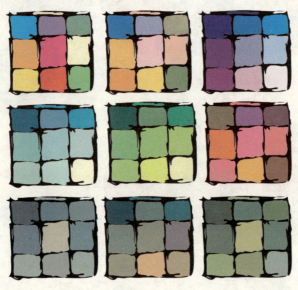

彩图4-7

形式设计——平面色彩设计基础

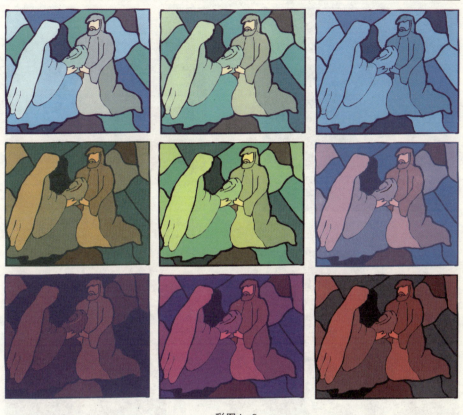

彩图4-8

彩图4-12 色相推移

彩图4-13 色相推移

163

彩图4-14 综合推移

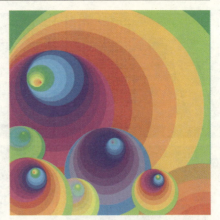
彩图4-15 综合推移

彩图4-17为徒手或在电脑中绘制一幅图画，或是选择一幅现成的图画，将其放大，用其二分之一、五分之一或八分之一的面积抽取原画局部，观察新产生的画面的布局产生的变化与不同。

原画

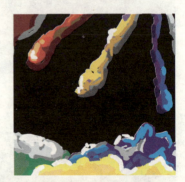
原画的四分之一面积抽取

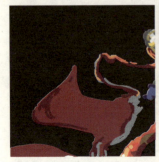
六分之一面积

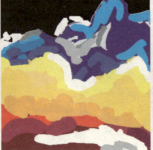
八分之一面积

十六分之一面积

彩图4-17

形式设计——平面色彩设计基础

彩图4-18

彩图4-18中红色的部分形成了线条的感受,点元素的体量在画面中非常小,但由于点元素整齐的矩阵排列,又使点元素在画面中所起的分量得到强化,点排列形成的虚面不仅增加了面的参与,也调和了画面的对比关系。

彩图4-22

彩图4-23

彩图4-24

彩图4-25

彩图4-26

彩图4-27

彩图4-28

彩图4-29

彩图4-30

彩图4-31

彩图4-33

形式设计——平面色彩设计基础

彩图4-34

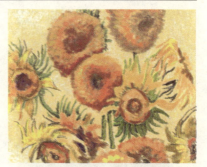

彩图4-35

彩图4-36

彩图4-37

彩图4-39

彩图4-40

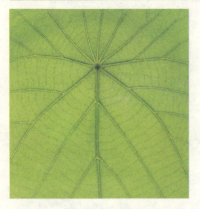

彩图4-41 搜集的叶子的肌理与质感

彩图4-42 运用原图完成的质感作业

彩图4-50

彩图4-50~彩图4-52 由飞利浦·斯塔克（法国）设计的盘子"VOILA"反向思考，利用平面设计元素和手法与色彩设计原理的基本方法，完成不同的作业。

彩图4-43 运用原图完成的肌理作业

彩图4-51

彩图4-52

形式设计——平面色彩设计基础

彩图5-12

彩图5-13

彩图5-14

彩图5-15

彩图5-16

彩图5-17

彩图5-18

彩图5-19

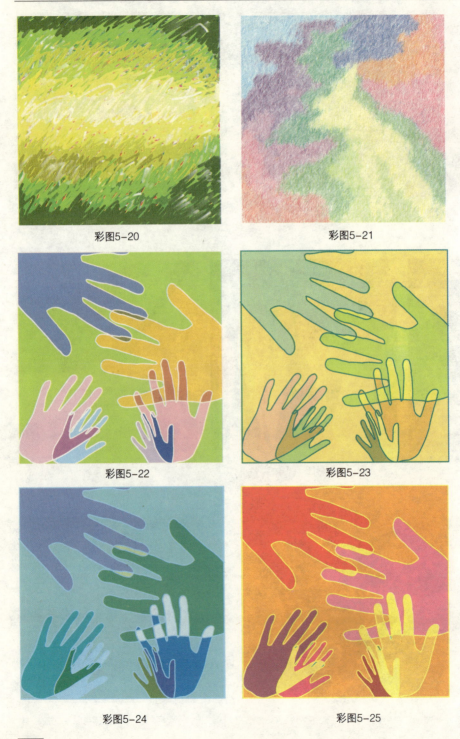

彩图5-20

彩图5-21

彩图5-22

彩图5-23

彩图5-24

彩图5-25

彩图5-26

彩图5-27

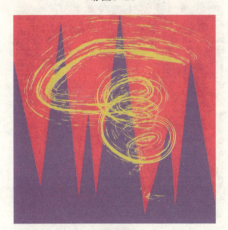

彩图5-28

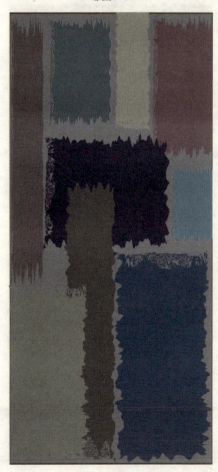

彩图5-30

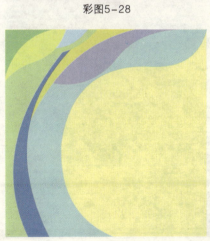

彩图5-29

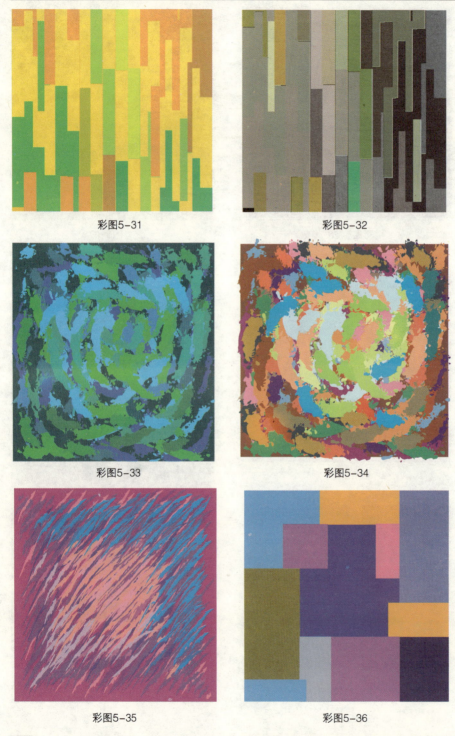

彩图5-31　　　　　　　　　　　彩图5-32

彩图5-33　　　　　　　　　　　彩图5-34

彩图5-35　　　　　　　　　　　彩图5-36

形式设计——平面色彩设计基础

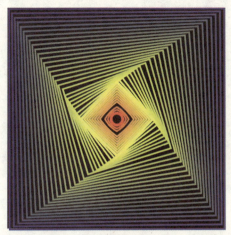
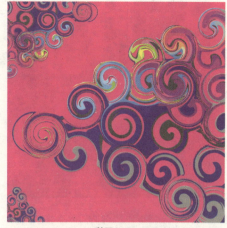

彩图5-45　　　　　　　　　　　　彩图5-46

彩图5-47

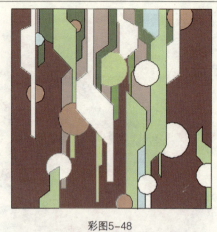
彩图5-48

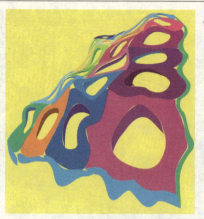
彩图5-49

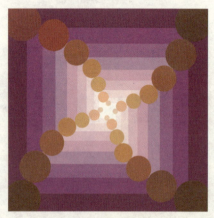
彩图5-62

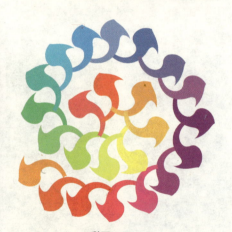
彩图5-63

彩图5-64

彩图5-65

形式设计——平面色彩设计基础

彩图5-81

彩图5-82

彩图5-83

彩图5-84

彩图5-85

彩图5-86

175

参考书目

（美） 鲁道夫·阿恩海姆 《艺术与视知觉》 北京中国社会科学出版社 1984
丹娜 《艺术哲学》 安徽文艺出版社 1991.7
（美） 杜·舒尔茨 《现代心理学史》 人民教育出版社 1981.9
（英） E·H·贡布里希 《秩序感》 浙江摄影出版社 1987.9
（中） 朱光潜 《朱光潜美学论文集》 北京中国社会科学出版社 1983

本书第一章中，部分所选图片来自www.red-dot.de网站，在此向www.red-dot.de网站和设计原作者表示衷心感谢。